与幸福有关的十堂观影课

看电影时你在看什么

曹怡平 ◎ 著

图书在版编目（CIP）数据

与幸福有关的十堂观影课 / 曹怡平著. —北京：北京大学出版社，2012.8
（悦读时光·光影殿堂）
ISBN 978-7-301-20741-3

I. ①当⋯ II. ①曹⋯ III. ①电影—鉴赏—世界 ②幸福–通俗读物
IV. ① J905.1 ② B82-49

中国版本图书馆 CIP 数据核字（2012）第 118279 号

书　　　名：与幸福有关的十堂观影课
著作责任者：曹怡平　著
责 任 编 辑：谭　燕
标 准 书 号：ISBN 978-7-301-20741-3/J · 0446
出 版 发 行：北京大学出版社
地　　　址：北京市海淀区成府路 205 号　100871
网　　　址：http：//www.pup.cn　电子信箱：pkuart@yahoo.cn
电　　　话：邮购部 62752015　发行部 62750672　出版部 62754962
　　　　　　编辑部 62767315
印　刷　者：北京大学印刷厂
经　销　者：新华书店
　　　　　　890mm×1240mm　16 开本　12 印张　145 千字
　　　　　　2012 年 8 月第 1 版　2012 年 8 月第 1 次印刷
定　　　价：30.00 元

未经许可，不得以任何方式复制或抄袭本书之部分或全部内容。
版权所有，侵权必究

我们距离幸福还有多遥远?

目 录
与幸福有关的十堂观影课

一汤匙的快乐……………………… 1

三个傻瓜的大智慧：
寻找幸福的永动机………………… 7

神隐少女的复归：
合成幸福的兴奋剂………………… 25

这个杀手冷不冷：
极端环境下的拯救与幸福………… 45

欲望森林里的注视：
幸福的慢艺术……………………… 65

少数派报告：
幸福与不幸的同体双生…………… 85

Contents

无常世界的美丽人生：
在不幸中锻造幸福的钱币 103

摩登时代里的众生相：
距离幸福，我们还有多遥远 123

永不妥协的艾琳·布洛科维奇：
获得幸福的钝感力 139

肖申克里的救赎：
通往幸福之路的桥梁 157

时间河流里的漂泊爱：
幸福的赋值法 173

一汤匙的快乐

1

去年，和一个师弟聊天时，对他说，我有个书稿的构想，书名叫《与幸福有关的十堂观影课》。他觉得题目过于宽泛，有点不知所云。

见他这么不感兴趣，我就没接着往下说。回老家消夏时，我就开始了书稿的写作计划。师弟的意见未必不中肯，但如果太在乎别人的意见，人生就会变得缩手缩脚。

那又何必？

本来，在构想阶段，与幸福有关的观影观念在脑海里天马行空，"敲键盘如有神"理应是水到渠成之事。可是，落实到具体写作时，才知道，知易行难（其实，知也不易，只是行更难，两相比较，才勉强知易行难）。

难在哪？

难在心手合一。

维特根斯坦也有这样的烦恼，觉得平生的精妙思想，语言竟不能表达出十分之一。既然大哲学家都为这样的问题困惑不已，我就

有了继续进行下去的动力。

老家地处西南一隅，云淡天高，四季如春。交通偏远的好处并非全是劣势，至少抵挡了旅游产业化的汹涌浪潮。一年中，取一段时间回归小城，那是十分幸乐的事。

能吃到当季野生菌、农家肉和有机菜，闲时可逗小侄女玩耍，这不已经很好了么？

如果知足，人是可以常乐的。不知足呢，不知足有助于成功。初一时，英语老师让我们抄写了很多英文名言，其中一句尤其印象深刻：

Discontent is the first step in progress of a man or a nation.（不知足，是一个国家或一个人前进的第一步。）

没有不知足，便没有整个现代世界的飞黄腾达。可世界，总是在两极间剧烈摆动。当不知足成为常识后，知足就成了一种错，常乐就成了不可能。

所以，这个世界上，成功的人很多，快乐的人很少。

2

要写作，不得不浸泡在观念世界的海洋中。如果置身岸上，观念世界的海洋和你相敬如宾。但如果跳进去，海水会如墙一般倒下来。

伍尔芙认为，如果营养不良，写作时，灵感很难冲上后脑勺。依照她的观点，如果身体不好，那么，想象力和执行力都可能如暴风雨夜的蝴蝶，折翼在观念世界的海滩上。

我衷心认同木心先生所说的，任何一种挥霍都会导致悲惨。为了不至于因写作而导致身体大面积雪崩，我重拾了大学时期的跑步习惯，以对冲挥霍脑力可能给身体带来的悲惨。

之所以选择跑步，多少受村上春树的影响。学生曾推荐一本村上春树的书——《当我跑步时，我谈些什么》，看完后，觉得不错，开始每天傍晚坚持到田径场慢跑10圈。

人生，有时是一种循环。丢掉的东西，捡起来，又丢掉，又捡起来……

有一次，从田径场回家时，漫天乌云。太阳从西边射出的光，折出一道彩虹，不是完整的、桥一般的彩虹，而是小半拱形的彩虹。

一旦选择写作，你就成了闲云野鹤，做牛做马的闲云野鹤。只有成为闲云野鹤，才有可能邂逅彩虹；只有做牛做马，才能体会闲适的快乐。

这种快乐是当局者清、旁观者迷的快乐。

凡快乐，必有代价。比如，鼠标手、肩周痛、眼睛涩……除此之外，还得担心，这样的书，出版社有没有兴趣出？读者有没有兴趣看？

这样的担心，不止困扰了我，也困扰过毛姆：

> 一本书要能从汪洋大海中挣扎出来，希望是多么渺茫啊！即使获得成功，那成功又是多么瞬息即逝的事啊！

如果出版社没兴趣出，读者没兴趣看，还要不要写呢？

当然要。

为什么？

为了那一汤匙的快乐。

这一汤匙的快乐什么时候会出现？不在写作前，不在写作后，而在写作中。我能形成这样的认知，还是经验的回光返照使然。

完成书稿，email 给出版社后，我迎来了无所事事，又不知如何是好的落寞时光。这种时光，演唱会结束后的歌手最易体会到。一切的一切，似乎都归于虚空。只有在写作的当时，你才感到自我的真实存在。

虽然是痛苦的存在，毕竟也是快乐的存在。因为痛苦与快乐，是如影随形的孪生兄妹，斩断了A，就祛除了B。

正如见多识广的毛姆所言：

> 作者应该从写作的乐趣中得到报酬；从思想发泄中得到报酬；对于其他一切，他都不应该介意，作品成功或失败，受到称誉或是诋毁，他都应该淡然处之。

为什么？

节制和舍弃，不是这个时代的核心关键词。当你要得太多时，挥霍的也应该不少。而任何一种挥霍都会导致悲惨。

想通这个道理后，我应该学毛姆，对《与幸福有关的十堂观影课》的未来淡然处之。泡一杯清茶，或冲一杯咖啡，对自己好些日子的努力来一次自我奖励。

人一定要得到什么、成为什么后，才能快乐吗？

绝不是这样。

今天重庆晴好。冬日的重庆以阴、雨为主（朋友开玩笑说，这里很适合做吸血鬼的第二故乡），晴好是大自然的额外馈赠。

在快乐中，知道快乐的存在，快乐增加一倍。

我不该絮叨下去,阳光在一寸一寸地缩短。

曹怡平

2011 年 12 月 18 日,缙云山在窗外绵延

你必须找到你所钟爱的东西。

——乔布斯

对感兴趣的领域和相关的事物,按照与自己相配的节奏,借助自己喜欢的方法去追求,就能极高效地掌握知识和技术。

——村上春树

三个傻瓜的大智慧：
寻找幸福的永动机

一个美国未婚妈妈怀上了小孩，但她还在攻读研究生，没有金钱和精力来抚养宝宝。于是，在这个婴儿出生之际，妈妈决定把他送给别人收养。妈妈希望养父母受过高等教育，这有利于小孩的成长。因而，在领养的名单中，一对律师夫妇的学历颇为耀眼。

出人意料的是，在最后一刻，这对高学历夫妇反悔了。他们想收养一个女孩，而等待领养的婴儿是男孩。妈妈只得在收养名单上继续寻找，希望找到合适的候选人。很快，另一对收养人吸引了未婚妈妈的眼球。

进入实质接触阶段后，未婚妈妈才发现，未来的养母没念过大学，养父更不济，中学都没上过。养父母的学历实在难以符合未婚妈妈的期望，所以，她拒绝在认养文件上签字。几个月过去了，合适的领养人始终没有出现。

在那个年代，单身妈妈带小孩是件很羞耻的事情，加之经济与

学历的压力，妈妈急于把小孩脱手。在"高不成"的情况下，那对学历不高的夫妻再次吸引了妈妈的注意力。他们仍希望领养这个婴儿，并保证供他上大学。妈妈的态度终于软化了，结果，这对学历不高的夫妻如愿以偿地成了这个婴儿的养父母。

17年后，养子成功申请到一所大学。17岁的养子还不太懂事，选了一所学费高昂的大学，这几乎耗尽了养父母一生的积蓄。念了6个月大学后，他非但没能适应，反而变得更迷茫。他看不出念书的价值何在，也不知道这辈子该干什么，能干什么。

在负疚（高学费花光了父母的积蓄）和焦虑（不知道念大学能有什么用）的双重心理重压下，他决定退学。退学的坏处是，他没有资格继续住宿舍。为了找个容身之所，他只得睡同学宿舍的地板（这得感谢学校的慷慨仁慈，没狠心把他撵出去）；同时，为了糊口，他捡了一段时间的空可乐罐。

万事皆有利有弊，在退学的坏处走到尽头后，接踵而至的是退学的好处。由于不再是学院的学生，必修课对他失去了约束力。没兴趣的必修课统统不用上，这让他腾出时间去听有兴趣的课。结果，他去蹭了很多课（好在那个学校心胸宽广），包括一门听起来有些古怪的课——美术字课程。

当这个不听话的小孩浪费了养父母一生的积蓄，果断（也可以说是莽撞）地决定退学时，《三个傻瓜》里的一群大学生正在为考上帝国理工大学而欢呼。按照帝国理工大学皇家工程学院院长（绰号"病毒"）的讲法，每年有40万人报考皇家工程学院，却只有200人能考上。1∶2000的高淘汰率值得为之欢呼，这样的幸福的确来之不易。

如果说高考是一场残酷的淘汰赛，那么大学是什么？对很多学生来说，大学是人生最后一次见习期，它直通就业大门。在奉市场为圭臬的当代世界，现实永远冰冷残酷。一切皆可交换的意思是，

如果你没有被利用的价值，那么，对不起，请靠边站，不要挡住其他候选人的康庄大道。

那些斗志昂扬的候选人手握各种证书、具备各种技能、巧于辞令、精于包装，知道如何实现自身利益的最大化。具备这些条件的候选人身后会升腾起一道佛光，招聘单位法眼已开，一见佛光，便心领神会，用握手、拥抱、微笑和聘用的高规格款待礼遇之。没有佛光闪耀的候选人，只落得冷眼相对的惨淡命运。

从这个意义上来讲，"病毒"在皇家工程学院开学典礼上的演说，可谓饱含善意（尽管整部电影以嘲讽的心态来塑造这个人物）。当新生抱着对未来大学生活的美好期望，等待一场激励人心的演说时，"病毒"只是冷冰冰地告诉他们，没有什么值得骄傲的，现实太过残酷，没有三头六臂，或者金刚不坏之身，你根本就玩不转。

虽然"病毒"讲得冷冰冰，但演讲的方式却浅显生动。对现实世界竞争的残酷、激烈，刚离开父母襁褓的大学生们还缺乏必要的认知。深谙学生心理的"病毒"运用鸠占鹊巢的例子，生动形象地将人类世界比作动物界（维特根斯坦说，好的比喻让人如浴春风）：

> 杜鹃的生命从谋杀开始，这就是大自然。要么竞争，要么死。

尽管"病毒"的演说饱含善意，但饱含善意的教导未必就正确。有问路经验的人大概都知道，有些不熟悉路况的人，完全有可能热心地为你指错路，结果害你南辕北辙，走得越远，错得越离谱。

来皇家工程学院的学生，都想改变自己的命运，这没有错；人类世界充满了残酷的竞争，这也没有错；皇家工程学院的学生唯有全力以赴，方能在激烈的竞争中拔得头筹，这同样没有错。既然都

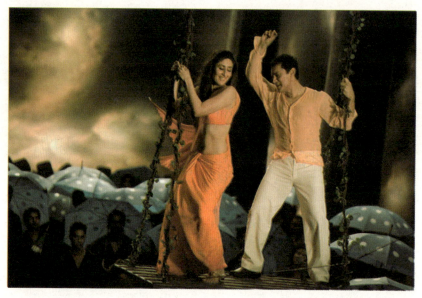

用歌舞来表现爱情,是宝莱坞的传统。当代宝莱坞的爱情歌舞编排与时俱进,注重歌舞的性感度和观赏性。在《三个傻瓜》中,爱情是一条非常重要的线索,限于文章的叙述,只好割舍。

在这部电影中,间或会插入几个黑白画面镜头。在一部喜剧电影中,运用色彩的转换来表现喜剧,这样的表现手法并不多见。

没有错,那么,"病毒"错在哪里?

错在逻辑上。"病毒"的逻辑是,残酷的现实世界迫使我们卓越,不卓越,唯有死路一条。"病毒"之所以会得出这么极端的结论,和他争强好胜的性格不无关系:

➢ 不能容忍任何人赶在他前面;
➢ 为提高穿衣效率,衬衣缝上魔术扣,领带装上钩子;
➢ 为锻炼大脑,同时用左右手写字;
➢ 为节约时间,午间小睡7分钟。

这种争强好胜的性格近乎强迫症,不仅迫使"病毒"以超常规的方式要求自己(这些方式大都显得可笑),并把自认为对的成功模式推而广之(这也是院长赢得"电脑病毒"美誉的原因所在,电脑病毒通过寄生的方式复制)。

在每个人朝夕相处的现实世界里,的确充满了残酷的竞争,但竞争本身无法促成个人的卓越。有时刚好相反,在竞争的催逼之下,很多无力适应的个体不幸沦为竞争的牺牲品。不过,在这个奇迹频出的世界,总有人能拔得头筹,成为风口浪尖的弄潮儿。

由此引发的问题是,究竟是什么促成了人的卓越?按照亚里士多德的理解,应该把卓越界定为一种习惯(原话是:卓越是一种习惯)。这一界定很好,已经触及卓越的表层原因。一个人要想卓越,的确需要持之以恒地努力,并将这种努力转换为日常生活的习惯。从这个意义来讲,对爱因斯坦而言,思考是他的习惯;达·芬奇和拉斐尔呢,观察和描绘人体则是他们的习惯。

把习惯看做促成卓越的原因,很难解释这样一个问题:为何分布在各个行业里的小人物们,虽大都养成了工作的习惯——日复一

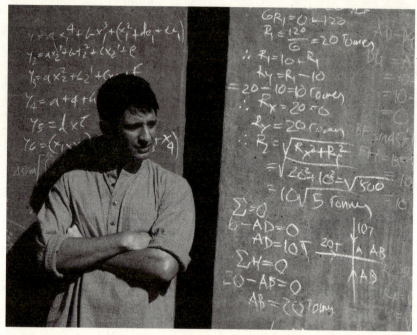

在恐惧的支配下,拉杜显得毫无生机,很显然,对前途的担忧压倒性地战胜了享受大学生活的美好。这个时候的他,还没有激活体内的生命热情。对拉杜来说,满壁的数学公式显得枯燥无味,简直就是沉重的负担。

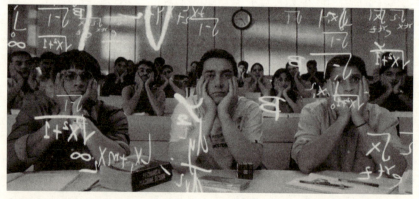

"病毒"的卓越观充斥着教学活动的每一个角落,枯燥无味的填鸭式教学扼杀了学生的学习热情,图中的学生双手托腮,眼中缺乏光彩。在精巧特效的运用下,一个个黑板上的公式像雪花般飘落到学生面前,但他们根本就不想把它们捡起来。

日地早出晚归——却难有傲人的成就？作为一个不喜欢法律的学生，我也曾有过这样的疑问：当我比别人更用心地养成学习习惯后（早出晚归地上课、自习），却始终无法成为学得最好、最有灵气的学生。为什么？

因为我的习惯是被动养成的。虽然我早出晚归地上课、自习，但对法学丝毫没有天然的热情。在之后的学习过程中，我也未能成功培养出真正的热情来。伪装热情的基座很虚空，结果，我的关注重心发生了位移。这种位移逐渐演变成急功近利的心态：对考试成绩的关心，压倒性地战胜了其他诉求，比如，获得知识的充实感，学习的乐趣，解决实际问题的能力……

为了获得高分，我学习起来可谓极尽投机取巧之能事——只背诵有用的知识（老师认为重要的知识）。这种充满功利性的学习方法一利多害——我的成绩一直不算糟，但分析起案例来，就像个白痴，常常理不清法律关系，也没理清的兴趣。临近毕业，人也惆怅起来。法律工作不想做，其他工作做不了。万般无奈之下，只得执迷不悟地上了研究生。

《三个傻瓜》里的法兰和拉杜，和我面临的困局很类似。他们来自普通家庭（法兰家勉强可算迈入了印度的中产，拉杜家则还在温饱线上挣扎），因而背负着沉重的家庭期望——通过教育改变自身的命运，进而提升家庭的生活品质（这是一种相当普遍的幸福观）。

在"学会数理化，走遍天下都不怕"还没有过时的现代，选择工程学来改变命运，是很明智的选择。现代社会大兴土木，对工程师的需求量很大，因而，工程学比很多专业有更多的就业机会、更好的发展空间以及更优厚的薪酬待遇。

对法兰和拉杜来说，这样的选择很务实。在皇家工程学院，两人也努力把专业培养成习惯。但不幸的是，生命热情很难设计，也

不好改变。法兰天资不错（否则无法通过帝国理工大学激烈的竞争），却始终提不起对工程学的兴趣。让他具有生命热情的专业是摄影，但他没有追逐生命热情的勇气（摄影和家庭的期望不符，也很少有人可以通过摄影来改善家庭的处境）。

与对工程学没有热情的法兰相比，对工程学有着天然热情的拉杜更不幸。他的不幸并非生命热情与专业的错位，而是生命热情惨遭压抑——家庭的贫困给他带来了巨大的生存压力，逼近极限的重压抑制了热情的生发。由于无法激活生命热情，拉杜的成绩同样糟糕得一塌糊涂。

两个劣等生的"病症"相似（成绩都很差），但"病因"却各不相同。如果我们把工程学比作陡峭的山坡，把学习工程学的学生比作拉货的车夫，那么，车夫法兰既不卖力，也没有做好长期跋涉的准备（消极、被动，无法应付艰苦的学习）。车夫拉杜呢，非常卖力，却不得要领，巨大的压力让他无法积极有为。

与这两个倒霉的傻瓜相比，第三个傻瓜兰乔无疑是幸运的。他对工程学不仅有天然的热情（与法兰不同），而且也有实现卓越的方法（区别于拉杜）。整部电影用了相当大的篇幅来展现兰乔潇洒不羁的热情：

> 用自制导电器惩罚跋扈的高年级同学；
> 对机器充满好奇心，见到机器就拆开来研究；
> 通过思考解决技术难题，让模型直升机升空。

在热情的支撑下，兰乔的考试成绩年年第一。兰乔之所以能学有所成，和他的卓越观不无关系：释放生命热情，成功就会接踵而来。具体而言，就是将热情付诸工程学，然后全力以赴，从而有所

三个傻瓜的大智慧 /15

宣传广告的广告词很有意思，Don't be stupid, be an idiot!!! 翻译成中文是：不要愚蠢，但请犯傻！为什么要犯傻？意大利人对傻的理解与众不同，在评论真正聪明的人时，除了夸赞其别的优点外，有时会说他表面上带一点"傻气"。

作为。

从平凡到卓越的道路并非一马平川，恰恰相反，从 F_1 点（平凡点）到 F_2 点（卓越点）的道路往往充满曲折和反复，如 A 图所示：

这种螺旋式上升的卓越观强调实现卓越的过程，影片也是按照这种思路设计和编排的。在重新设计模型直升机时，兰乔遭遇了各种技术难题。对某些

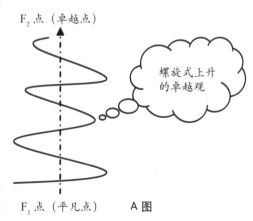

A 图

人来说，这些难题像一座座不可逾越的高峰，无从破解，只好知难而退。兰乔则不同，技术瓶颈没有吓退他，反而激发了他的斗志，他变得比平常更专注，全身心地投入这个异常复杂的工程世界，结果获得了解决问题的幸福感。

解决问题可以获得幸福感，这很好理解。可当问题久拖未决时，又会获得什么呢？是焦虑。影片中的兰乔看起来虽然吊儿郎当，对一切都满不在乎（兰乔的饰演者阿米尔·汗在出演这个角色时，已经45岁，但他表演功力惊人，饰演一个20来岁的大学生显得驾轻就熟、游刃有余），但这并不意味着他不会产生焦虑。

实际上，皇家工程学院的教学方式让兰乔颇感焦虑。大多数老师既不激发学生的学习兴趣，也不鼓励其创造性的探索，教学理念仍停留在浅表的填鸭式教学层面。对这种教学方式，兰乔进行了嘲讽式的反抗，结果可想而知——老师们纷纷把兰乔逐出教室。当无法获得他人的认同时，很容易产生焦虑。兰乔之所以满不在乎，是因为他有对抗焦虑的方法：

> 我们村有个守夜人，夜间巡逻时，他就大喊："一切安好！"我们便睡得很安稳，后来才知道也有过小偷，不过那守夜人晚上看不见，他就只喊一切安好，我们就睡得很安心。那天我懂了，心很脆弱，你得学会哄它，不管遇到多大的困难，告诉你的心："一切安好！"

兰乔的做法看起来简单幼稚，却有科学依据。人的大脑不太分得清想象图景和现实的差别，如果持续给大脑一个"一切安好"的心理图景，那么大脑就会认假为真。既然大脑被说服相信"一切安好"，那么，焦虑自然容易得到缓解。

焦虑得以缓解的结果是兰乔更加天马行空。免去必修课的麻烦后,兰乔专门挑选感兴趣的课来上(这和那个上了6个月就退学的养子很相像),他的生命热情得以全面释放。

热情像一个火炉,不断给兰乔的生命力升温,在勃发生命力的支撑下,兰乔渐渐迈进了卓越的大门。在这个过程中,兰乔获得了他人难以理解和感受的螺旋式上升的幸福感。对于这种幸福感,村上春树(精于写作,热衷长跑,最长的单次长跑距离是100公里)曾这样描述道:

> 我现在认识到:生存的质量并非成绩、数字、名次之类固定的东西,而是含于行为之中的流动性的东西。

成名已久的村上春树看重含于行为之中的流动性的东西,那什么才是流动性的东西呢?生命力的勃发无疑算是一种,它可以带来欣欣向荣(生命力的勃发搅动了幸福感,因而整个人显得欣欣向荣)。

兰乔看重的也是这种可以搅动幸福感的勃发的生命力。为此,他对成绩、数字和名次采取了战略性藐视的态度,与之相应的是,对待工程学,兰乔采取的是战术性重视的态度。当目标脱越功利色彩之后,兰乔不仅强烈感受到学习过程中的快乐和幸福,并顺势撞开了卓越的大门。

和兰乔相比,功利性的重压让法兰和拉杜苦不堪言。如果说兰乔是在享受大学生活的话,那么法兰和拉杜则是在忍受大学生活(如果没有友情的支撑,两人的生活会更乏味)。

尽管皇家工程学院内充满竞争,但真正的友情可以避免嫉妒。法兰和拉杜不介意兰乔的卓越,兰乔才可以对他们推心置腹。在兰乔坚持不懈的推销下,他的理念水滴石穿地影响着法兰和拉杜,经

培根说:"如果没有友情,生活就不会有悦耳的和音。"在《三个傻瓜》中,由于友情的存在,生活中不仅有悦耳的和音,还有赏心悦目的舞蹈。在当代印度电影中,舞蹈的编排出现了重大革新。《三个傻瓜》中与友情有关的舞蹈,编排得很俏皮,让人忍俊不禁。

过了4年的共同学习和生活,两人终于撞开了迈向卓越的大门:

> 临近毕业之际,法兰鼓起勇气,向自己的家人说明了自己的志趣所在,并赢得家人的理解和支持,最终成了一名摄影师。
> 拉杜抛下所有的焦虑、不安和惶恐,坐着轮椅(自杀未遂)进了面试的考场。在考官面前,拉杜表现得非常自信,这帮他赢得了工作合约。

在既成的教育体制下,法兰和拉杜是典型的差生。在"病毒"眼中,他们永远不可能撞开卓越的大门。但在兰乔的开导和帮助下,两人却打了一个漂亮的翻身仗。

法兰和拉杜的成功从另一个侧面说明了既成教育体制的失败。"病毒"认为,只有达到了卓越,成功才会到来。他只关注结果,却没有给出达到卓越的方法。这种知其然、不知其所以然的教育理念异常粗暴,不关注学生的生命热情,不在乎学生的学习乐趣,而只关注教育的结果,具体化为种种排名:学生的成绩排名、毕业生的就业率排名、皇家工程学院在全国排行榜上的排名。

强调结果的重要性没有错(在现代社会尤其如此),但物极必反。对卓越的过度强调使"病毒"的视野变得越来越狭隘,当教育目标被成绩、数字、名次取代后,"病毒"的卓越观变成了一条垂直向上的直线,如B图所示:

这种直线上升的卓越观认为,过程本身毫无意义,唯有达到光辉的顶点才有意义。在"病毒"眼中(同时也在我们身处的急功

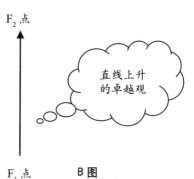

B图

近利的世界中），过程是实现卓越的阻碍，是时间的无谓损耗。

经由教育体制的管道，"病毒"将这种急功近利的价值观被有效地传达给帝国理工大学的每一个学生。结果，学生们雄心勃勃地匆匆奔向终点，却忽略了埋藏在卓越实现过程中的"金银岛"——快乐和幸福：

> 一出生就有人告诉我们，生活是场赛跑，不跑快点就会惨遭践踏，哪怕是出生，我们都得和三亿个精子赛跑。

拉杜刚好是这种卓越观的受害者，每次考试前，他都会向神灵祈祷，希望借助神力取得好成绩，隐藏在这种行为背后的心态是恐惧——害怕自己无法卓越。拉杜只是其中的一个典型，其他同学也好不了多少。考试前，"冷屁帝"会给每个宿舍塞进一本色情杂志，意图分散其他同学的注意力，从而获得好的名次，支配这种行为的心态仍然是恐惧，害怕自己不够卓越，希望通过损害别人来突显自己的卓越。

在恐惧的遮蔽下，幸福隐形了。在兰乔的原初观念中，卓越并非不重要，但主导卓越的应该是幸福和快乐，而不是恐惧。追求卓越过程中获得的快乐和幸福是对每一个人最大的回报，伴生的"副产品"是卓越的水到渠成。在这种价值观和方法论的引导下，三个傻瓜走上了幸福的大道：

> ➢ 法兰虽然赚得不多，但将爱好变成了工作，并出版了好几本野生动物摄影的书籍；
> ➢ 拉杜成为了白领，工作顺利，婚姻生活美满；
> ➢ 兰乔成了拥有四百多项专利的发明家，并创办了一所小学。

兰乔创办小学的目的是普及自己的幸福观。在影片结束之际，三人重逢。在水天相接的蔚蓝湖畔，兰乔正带领一群小孩操作飞机模型。学生们的眼中充满了求知的热情和渴望，脸上洋溢着天真烂漫的笑容。他们看起来很幸福。

《三个傻瓜》是一部精妙绝伦的喜剧，在观看的过程中，学生们笑声连连。观影的幸福感本身就弥足珍贵，更为珍贵的是，笑声引发了思考：如果兰乔的卓越观得以普及，人人（或者大多数人）都遵从生命热情的召唤，将热情付诸钟情的事业，那么，"你必须卓越"的训诫将消融在流动的生命力中。

在《三个傻瓜》中，兰乔的卓越观得以实现和部分普及，但虚幻影像创造出来的故事值得相信么？

值得。

在现实生活中，实践这种卓越观并取得成功的例子不胜枚举。还记得本文开头提及的那个小孩吗？按照故事讲述的逻辑，这个退学的学生对美术字体产生了热情，后来应该会成为一个成功的美工师。

但实际情况并非如此。在众多的兴趣中，美术字体只是其一。他最感兴趣的是电脑，在退学后的第三年（一个普通大学生还没毕业的年龄），他和同伴共同创建了一个电脑公司，公司的生产基地是养父母的车库。经过长达十年的坚持不懈，公司的规模扩大了——员工超过 4000 人，市值 20 亿美金。

在迎来人生的第一次高峰后不久，厄运前来敲门。由于意见相左，公司的董事长将他一脚踢走。被自己创立的公司驱逐，这种感觉很糟。但反过来想，这种体验却给人生带来了全然不同的光景。当成功的光环褪尽后，迈入而立之年的养子进入了职业生涯的巅峰期。他再次白手起家，创立了一家软件公司，并购买了一家电影制作公司。

后来，那个驱逐他的公司遭遇了激烈的竞争，在竞争对手的打压下，老态日显。为扭转颓势，公司做了一个革命性的决定，踢走现任董事长，并极具诚意地请他出山，担任公司的董事长，为公司重设航向。为一雪前耻，他欣然接受了公司的邀请。上任后，他大刀阔斧的改革使公司面目焕然一新：产品精简了，但更为时尚、新潮，全球消费者趋之若鹜地购买。

他的成功引起了斯坦福大学的瞩目，并邀请他为2005届新生做演讲。在那次演讲中，回忆当初那段被开除的经历时，这位卓越的公司领导人这样说道：

> 有时候，人生会用砖块敲打你的头，但别丧失信心。我确信，我爱我所做的事，这就是这些年来让我坚持不懈的唯一理由。你得找到值得你热爱的，这种态度既适用于工作，也适用于爱人。工作将填满人生的一大块，获得真正满足的唯一方法是从事你所坚信的伟大工作，而唯一从事伟大工作的方法是热爱你所选择的工作。如果你还没找到，继续找，别停顿。心是最好的导师，它会给你必要的指引。和所有伟大的关系一样，时间越往后推移，你就获益越多。

在满足感（幸福感）的支撑下，任何人都能实现卓越。如果运气够好，你还可能改变世界。这个人运气很好，全世界都宠爱他的产品。在全球的追捧下，他用产品改变了世界，造就了改变世界的第三颗苹果（第一颗被夏娃吃掉，第二颗砸了牛顿的脑袋），也成了众人崇拜的偶像。没错，他就是全球家喻户晓的史蒂夫·乔布斯。

P.S. 这篇文章完成于乔布斯逝世之前，对乔布斯的关注略早于新

三个傻瓜的大智慧 /23

第三颗苹果的创造者,卓越的乔布斯。虽然英年早逝,但重视过程的他一定是幸福的。在某次访谈中,乔布斯这样说道:"是否能成为墓地里最富有的人,对我而言无足轻重。重要的是,当我晚上睡觉时,我可以说:我们今天完成了一些美妙的事。"

闻媒体的大肆宣传。当时,由于对皮克斯感兴趣,顺带了解了这个了不起的技术天才。如今,天才已乘黄鹤去,谨以此文纪念乔布斯,并祝所有满怀热情的人,都能找到释放的管道。

我崇拜勇气、坚忍和信心,因为它们一直助我应付我在尘世生活中所遇到的困境。

——但丁

我们不需要魔法来改变世界,我们已经拥有改变世界的所有力量。

——J.K.罗琳

神隐少女的复归：
合成幸福的兴奋剂

我哥哥有一个女儿，因为在小雪这个节气出生，小名就唤作小雪。小雪不爱吃东西，所以长得很娇小。在幼儿园读中班的她，用我爸的话来讲，属于典型的三类苗。不知形体的劣势会不会导致心理上的自卑，反正，在陌生人面前，她总怯生生的。我哥小时候大概也是这个样子，所以，她的怯生生可能部分来自遗传。

暑假的时候，有朋友邀约去近郊的农家乐玩。小雪对农家乐充满好奇，执意要和我前往。农家乐距城不过几十公里地，又有车接送，带她前往既可满足她的好奇心，也不会太周折，何乐而不为？

朋友的车准时出现在约定的地点。几句寒暄后，便启程前往农家乐。我和小雪坐在后排，一开始，小雪还保持着刚离家的好奇心，但没过多久，渐渐话变少了，越来越沉默。路有些颠簸，我也不太想惹她说话，怕她晕车。于是，我把脸转向窗外，看连绵起伏的山景。那是个大阴天，乌云直压山巅，反衬出山的青、绿和生动。山

上有风，云气盛，有一种鬼斧神工的大气魄。

当我正呆看气韵生动的山水画卷时，隐约听得旁边传来啜泣声。低头一看，豆大的泪珠挂在小雪的脸上。我很少见小孩哭，缺乏处理这类棘手问题的经验，慌忙问："哪里不舒服？晕车了吗？还是着凉了？"小雪啜泣着，始终不回答我的问题。我隐约感觉小雪在压抑自己的真实情绪，在朋友的车里，她不敢任性地大哭。

无计可施的我只得把她抱起来，希望这样可以安慰她。过了许久，小雪才哽咽着说："我想回家。"当小雪说出自己的真实想法时，不知为何，《千与千寻》中那个神隐少女的身影，开始在我的脑海中晃动起来……

那时，千寻也是坐在汽车的后排座上，为搬家的种种不便而闷闷不乐。父亲驾驶的汽车转入一条支路后，沿途的景色依旧美丽，但出现了某种难以言说的阴森诡异。孩童天然的第六感很强烈，千寻对奇异的美景感到不适，尤其当汽车驶到神庙的入口处时，千寻强烈建议父母不要进入隧道。

但父母把千寻的不适看成是胆小，便不理会，执意闯入了神庙的入口。情急之下，确实也很胆小的千寻只得陪同前往。父母的胆大来自对灾难的无知，那毕竟是一个风和日丽的下午，一切看起来都沉静美好。在美景的表象下，人们常常容易忘记灾难的如影随形。

而灾难到来之前往往出奇地平静，但巨大的破坏能量就隐藏在风平浪静之下，随时可能掀起滔天巨浪，吞噬一切美好。千寻一家误入的神庙，就是这样一个看似波澜不惊、实则危机四伏的魔法世界。尽管千寻敏锐地察觉到灾难的临近，但迟钝的父母继续将其解读为胆怯。其实，如果父母稍加留意，便能嗅到空气中的危险味道：

小雪、千寻，每个小孩子，或者任何成年人，在人生的某些阶段，都会确定无疑地遭遇伏击（我们通常把这样的伏击叫做危机）。残酷的魔法世界不过是现实世界的变形，你一定要像千寻那么勇敢，才有可能在黑暗中推开通往幸福之路的大门。

> 线索1：处处皆有邪灵的神像；
> 线索2：街道空无一人；
> 线索3：店铺堆满诱人食品，却没有营业的店家。

经不起诱惑的父母在店里饕餮盛宴时，不想吃东西的千寻在街道上无目的地游走。这时，小白（迷死少女的美男）突然出现在千寻眼前。小白厉声警告千寻马上离开，并施展魔法拖延时间，好让千寻有机会带上父母逃离魔法世界。但为时已晚，千寻的父母因贪吃魔法世界的食物而变成了猪。

在影片刚刚开始不到10分钟的时候，千钧重鼎般的危机突如其来地压在了千寻瘦弱的肩膀上。在危机面前，千寻应该逃走，还是留下来？

逃走意味着父母将永远滞留在魔法世界，不仅如此，父母还可能因吃得太多，长得过胖，而成为各路神灵们的盘中餐。留下呢？天呐，这可是一个充满魑魅魍魉的魔法世界——一个可以把父母变成猪的世界，应该会非常可怕。

天色渐晚，魔法世界在暮色中伸着懒腰苏醒过来。正当千寻六神无主之时，小白再次出现。在小白的帮助下，千寻躲过了汤婆婆的搜寻，来到魔法世界的内部。这个由汤婆婆执掌的魔法世界，类似现代都市中常见的娱乐场所（汤婆婆既像首席执行官，又有点像老鸨。小白看似风光，充其量不过是一个大堂经理）。当小白打开日式推拉门时，一个声色犬马的世界扑将而来。

对千寻来说，这个活色生香的魔法世界来得太突然，也太不是时候。恐惧吞没了好奇心，在灾难面前，千寻须先求得自保，才有机会挽救父母于危难之间。在小白的指点下，千寻小心翼翼地溜进了锅炉房。为了留下来，她必须说服执掌锅炉房的锅炉爷爷。只有当锅炉爷

爷同意给她一份工作后,千寻才能留在残酷的魔法世界中。

当别的小孩还在父母的怀中肆无忌惮地撒娇时,灾难却幽灵般地现身在千寻面前。欠缺准备的千寻必须迅速成长起来,否则,灾难将如滔天巨浪一般,无情地吞没这个懵懂的小女孩。对一个涉世未深的小女孩而言,这样的挑战显然过于巨大。即便换成心智成熟的成年人,恐怕也难以承受如此惊人的负面能量。

在灾难面前,人的本能反应是恐惧。千寻也不例外,更何况,她还只是一个懵懵懂懂的小女孩。在巨大的灾难面前,千寻完全没办法迅速缓过神来,具体的表现是,在看起来凶巴巴且长相怪异的锅炉爷爷面前(其实锅炉爷爷很善良),千寻显得过于胆怯:

> 行动上瞻前顾后,犹豫不决;
> 体态上畏首畏尾,战战兢兢;
> 说话时结结巴巴,欠缺条理。

虽然锅炉爷爷很善良,却没有可以提供给千寻的工作。不过,锅炉爷爷还是给她指了一条通关的捷径,并拜托小玲带千寻去找汤婆婆。所有想留下来工作的人,都必须和汤婆婆签订魔法契约。所以,在影片开场不到15分钟的时候,还没成长起来的千寻不得不硬着头皮单挑汤婆婆——那个把自己父母变成猪的女巫。

当千寻搭乘电梯通往魔法世界的顶层(汤婆婆的办公室就在这一层)时,她心里面一定有一百二十个不情愿。特别是电梯门打开后,空无一人的走廊更让人毛骨悚然。正当千寻不知所措时,一股巨大的力量猛地拽着千寻,快速滑过长长的走廊。宫殿般的大门次第敞开了,脑袋硕大的汤婆婆坐在巨型办公桌后,用泛着森森寒光的眼睛直勾勾地看着千寻。

对任何一个被迅速抛入职场的人来说,汤婆婆都显得异常可怕。毕竟,她集很多 CEO 的坏脾气于一身——贪婪、刻薄、恶毒、不顾员工死活。我初入职场时遇到的女领导,像极了汤婆婆。作为职场菜鸟,我在那种飞扬跋扈的高压环境下生活了整整一年(准确地说,是 13 个月又 2 个工作日)。因而,当千寻瑟瑟缩缩地站在汤婆婆面前时,我特别能理解将要降临在她身上的悲惨遭遇。

更何况,千寻根本就没有退路可言。得不到工作,她的命运将和父母一样,变为猪或锅炉房里的搬煤工。在前是危崖、后是深渊的绝路上,千寻只能拼死一跃。唯一能托起她的,便是汤婆婆控制的工作契约。但汤婆婆根本就不想让千寻留下来工作,因为她觉得千寻娇气、无能,连被她剥削压榨的资格都没有。

由于千寻不厌其烦地央求汤婆婆让自己留下来工作,盛怒的汤婆婆飞身而起,逼近千寻,在这个定格的镜头中,我们可以看到,汤婆婆位于画面的正中,而千寻则被放置在偏右的角落处。熟悉镜头语言的人都知道:

> 位于画面中心的人处于强势地位,而位于非中心地带的人则显得比较弱势。

作为世界级电影大师,宫崎骏特别善于利用动画影像来刻画人在现实生活中遭遇的困境。他有意把汤婆婆画得硕大无比,就像一堵固若金汤的城墙,傲然耸立在千寻拯救父母的去路之上。于是,在开场不到 20 分钟的时间里,宫崎骏便带领我们进入了一场不公平的竞赛:

千寻 VS. 汤婆婆

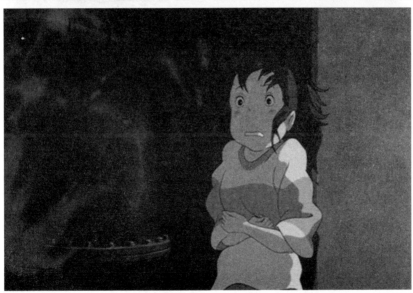

注意两幅图中千寻面部表情出现的变化。宫崎骏不愧为世界级动画电影大师，对人物表情的刻画和捕捉可谓细致入微。在上图中，千寻的恐惧似乎还在可克服的范围之内，但下图中，锅炉房充满了火和各种奇怪的景象，这可吓坏了千寻。尽管如此，千寻必须独自面对一切。在险象环生的魔法世界，没有一个人会走过来安慰她。

一边是弱小、无经验的千寻，另一边是狡诈、诡计多端的汤婆婆。作为观众，肯定希望千寻赢得这场竞赛的终极胜利。但在刚刚开始的 20 分钟时间里，没有任何迹象表明，千寻有丝毫获胜的希望。要不是汤婆婆的宝宝大发脾气，怕千寻吵到宝宝的汤婆婆绝不会"慷慨"地拿出魔法契约。

也就是说，在开场 20 分钟里，千寻凭运气取得了第一回合的胜利。但这样的胜利一点都不牢靠，它完全来自不可控的外界因素。既然好运会降临到千寻身上，这也意味着好运随时可能消散于无形。

这种不确定性会孕育出恐惧，继而带来焦虑，使人肌肉痉挛，乃至于无法动弹。离开汤婆婆的办公室，回宿舍后的千寻瘫倒在地上。在危机排山倒海般袭来的前 20 分钟里，千寻的幸福曲线一路下滑，如 A 图所示：

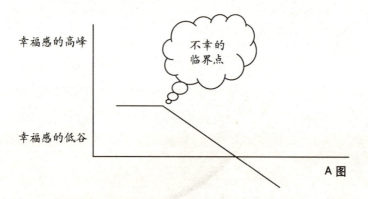

和汤婆婆的狭路相逢耗尽了千寻的体力和心力，这让她的不幸福感猛增（相应的是幸福曲线猛降）。作为观众，我们能够理解千寻的脆弱，却惴惴不安地为她担忧：看上去怯生生的千寻，可以适应残酷的魔法世界么？可能吗？

前一秒，千寻还是个娇滴滴的小女孩；在紧接下来的一秒，她就得独自应付和处理所有的危机。除非宫崎骏能够给出足够合理的解

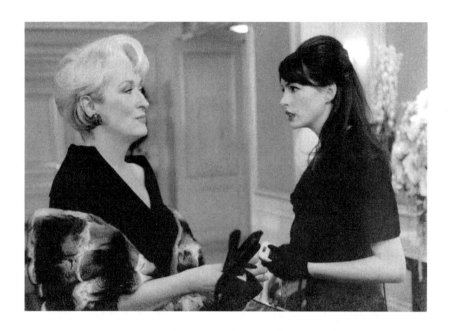

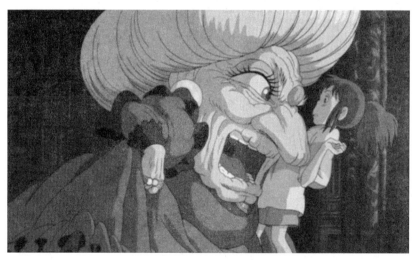

现实世界中穿普拉达的女魔头和魔法世界中的汤婆婆相映成趣。她们都拥有非常相似的性格：凶悍、精明，强调效率，不顾员工的心理感受。在上图中，人物的权力关系更多地通过演员的表演来传达；而在下图中，人们的权力关系更多地通过形体的差别来传达。对动画片而言，传达影像含义的方式更直白，因为动画片的主要观众是孩童。

释,否则我们很难相信千寻可以在残酷的魔法世界中独善其身(保全自己),进而兼济家人(拯救变成猪的父母)。

这个世界上有很多烂电影,常常无所顾忌地生搬硬套,故事全无逻辑关系可言。这些海量的烂电影中,居然还有不少影片票房大卖,这在一定程度上说明了电影工业的荒谬性(至少是部分荒谬)。在这个荒谬的工业世界里,想凭动画片骄傲地迈入世界电影艺术的殿堂,必须有过人的功力。从第21分钟开始,宫崎骏讲述故事的过人才华徐徐显露了。

在紧接下来的一个段落中,转机出现了。小白带千寻去探望变成猪的父母后,千寻异常难受。因为过度伤心,千寻不想吃小白特地为她制作的魔法饭团。这时小白告诉她,要有力量,才能取得战斗的胜利。在接下来的一个镜头中,千寻先含泪默默吃下一个,然后开始痛哭,接着吞食完剩下的饭团。

注意,我用了吞食这个词,影像中的千寻的确是在吞食饭团。人通常在两种情况下会吞食东西,一是过度饥饿,二是不想记得食物的味道。恐惧和焦虑压抑了千寻的各种官能,她肯定不会感到饥饿。因而,她拼命吞食的真正原因是她不想记得食物的味道。

在神经官能处于高度紧张的状态下,人常常会不由自主地产生想吐的感觉。千寻担心细嚼慢咽会刺激不在状态的嗅觉、味觉,这样的话,食物会不受控制地吐出来。为了顺利吃完饭团,千寻只得狼吞虎咽起来。

可当观众看到千寻狼狈的吃相时,却渐渐放心下来。为什么?

因为观众从吞食中看到了某种可喜的转变:千寻从当初的被迫应战转变为主动迎战。巨大的困难没有压垮千寻,反而激发了她迎战的潜能。一旦迎战潜力转变为行动力,千寻的命运将发生翻天覆地的变化(从一个纤弱的小女孩转变为自我和他人的拯救者)。对千

寻身上出现的这种可喜转变，我们可以用如下的公式表示：

$$A+B=C$$

公式中的 A 代表迎战力（支撑迎战力的力量源泉是勇气），B 代表行动力（支撑行动力的力量源泉是自信），而 C 则是迎战力和行动力结合产生的美妙的化学反应——唤醒生命活力的兴奋剂（兴奋剂的概念借用于尼采，尼采曾言："弱者会因之灭亡的东西，乃是伟大健康的兴奋剂。"尼采所指的兴奋剂是困难和挑战，但我在借用时赋予了它新的含义）。

值得注意的是，这里的兴奋剂并非体育比赛中运动员为了获得冠军而服用的类固醇，也不是让人走向毁灭的海洛因或 K 粉，而是人体激素的美妙合成。

人体的官能是一个神奇的宇宙。在千寻的小宇宙里，最亮的一颗星开始闪耀了，这意味着拯救行动即将展开。尽管有了超越一切魔法的兴奋剂，但魔法世界中的拯救行动并不那么令人快乐。作为初入职场的菜鸟，千寻很容易受到同事的倾轧，具体表现是派她去做最不招人待见的活——清洗肮脏的大浴盆。

获得兴奋剂的千寻任劳任怨，认真清洗浴盆。当别人把臭气熏天的"腐烂神"推给她时，千寻虽然也满心不情愿，但并未逃避自己的责任。在耐心和同情心的驱使下，千寻超额完成了不可能的任务——不仅帮客人净身，而且还帮他清除体内的垃圾。那个人见人厌的"腐烂神"其实是河神，人类的肆意污染让他变得面目全非。在千寻的帮助下，河神恢复了本来的面目，作为回报，河神赠之以河神丸子。

对千寻来说，河神的慷慨解囊意义非凡。在后续的故事中，这

颗充满神力的河神丸子一分为二,拯救了两个受魔法蛊惑的生命,一个是曾经帮助过她的小白,另外一个是白面男。二人看起来完全不是同一个世界的人——一个俊美,一个丑陋,但他们有一个共同的特点——都受到了欲望的蛊惑。

为了获得至高无上的魔法,小白出卖了自己的灵魂;受食欲的引诱,白面男大肆吞噬魔法世界的人和食物(不仅他们,整个魔法世界的人,以及真实人类世界中的你、我、他,都容易受欲望的蛊惑)。

当白面男拿出金光灿灿的黄金时,整个魔法世界沸腾了。在财富欲的蛊惑下,魔法世界中的男男女女殷切地为白面男服务。关于欲望,对人性有着深刻洞察的王尔德表达得很诚实:

我什么都能抵抗,除了诱惑。

与之相比,麻烦缠身的千寻的确什么都能抵抗,包括诱惑。为拯救父母,千寻不为白面男提供的各种诱人东西所动。为拯救濒死的小白和已经完全失控的白面男,千寻甚至抵抗住了拯救父母的愿望——她把河神丸子一分为二,一半喂食小白,另一半分给了白面男。

河神丸子是起死回生的灵丹妙药,在服用半颗丸子后,奄奄一息的小白起死回生。河神丸子同时也是克制欲望的解药,白面男服用之后,将吞食的人和食物统统吐了出来,恢复了本来的面貌。

在分给小白和白面男之前,这颗丸子本来是千寻用来拯救父母的灵药。但在他人的危难面前,千寻毫不吝惜地贡献了出来。这颗对千寻意义重大的河神丸子,她为何舍得倾囊相赠?

危机迫在眉睫的确是很重要的原因,小白的濒死和白面男的疯狂让千寻措手不及。更何况,小白有恩于千寻,千寻爱上了小白,为了拯救小白而贡献出半颗河神丸子,是千寻当仁不让的责任。但如

果不阻止发狂的白面男，千寻就无法踏上探访钱婆婆的旅程。所以，情急之下的千寻用掉了另外半颗药丸。在千寻的想象中，探访钱婆婆是拯救小白的唯一方法：

> ➢ 小白从钱婆婆处偷走了女巫印章，理应归还；
> ➢ 说服钱婆婆原谅小白，解除小白身上的魔咒。

 为拯救爱人，千寻用尽了拯救父母的药丸，这看起来似乎有点见色忘义。但真实情况并非如此，在魔法世界摸爬滚打一段时间后，千寻已经逐渐明了，拯救父母最需要的并不是魔法，而是勇气。勇气无色无形，但已经开始弥散在千寻的血液里，并帮助合成健康伟大的兴奋剂。

 如果够仔细，你还能发现，刚刚进入魔法世界的千寻，走起路来缩手缩脚，常常佝偻着背。但踏上探访钱婆婆之旅时，千寻已经挺起了胸膛。姿势的变化虽然很细微，但足以说明，勇气已经被唤醒，兴奋剂在千寻的体内散发着无形的微光。虽然我们既看不见，也摸不着，但还是能从千寻的面部找到蛛丝马迹：

> ➢ 坚定的眼神；
> ➢ 坚毅的鼻子；
> ➢ 倔强的小嘴；
> ➢ 不亢不卑的眉毛
> ……

 此时的千寻，已经不再是初入魔法世界时那个怯生生的小女孩了。巨大的危机没有压垮她，反而成为她不断成长的助推力。这条

软绵绵的毛毛虫，在经过暴风雨的历练后，已经破茧而出。随之产生的一个可喜变化是，千寻降至谷底的幸福感逐渐攀升，如 B 图所示：

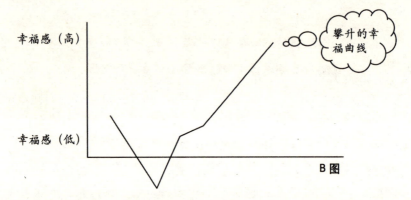

我把千寻逐渐攀升的幸福曲线命名为"大 V 曲线"。V 包含胜利的意思，如果我们宽泛一点理解，V 也可以理解为超越。所谓的胜利，便是对不利人生处境的战胜和超越。当千寻踏上探访钱婆婆的旅程时，她的脸庞上泛着胜利的微光——一种由内而外散发出来的柔和光芒。

探访钱婆婆的旅程，并不像锅炉爷爷预料的那么可怕。虽然钱婆婆和汤婆婆是孪生姐妹，但她们除了拥有同样的相貌之外，没有一点相像的地方。与汤婆婆相比，钱婆婆更和气、善良，她居住的小茅屋简单朴实，陪伴她的是一盏会跳的台灯。但钱婆婆却生活得很快乐，这种快乐感染了来访的旅客（获得幸福和快乐其实很简单，有时和物质财富并没有多大关系，不是吗？）。

千寻的危机干预策略很成功，她不仅归还了钱婆婆的女巫印章，还从钱婆婆口中获得了一个重要信息：小白体内吐出来的、被自己无意踩死的怪虫，并非钱婆婆种下的魔咒，而是汤婆婆用来控制小白的魔咒。误打误撞的千寻不仅成功拯救了濒死的小白，还帮他消

灭了汤婆婆控制小白的魔咒——一条丑陋的小怪虫。

这时,屋外风声大起,千寻应声开门。在开门的一刹那,千寻看到一条美丽的白龙矗立在月光皎洁的夜空下,既美丽又安静。如果不是千寻误入魔法世界,小白可能焕发出这种耀眼的光彩么?

当然不可能。如果没有千寻的帮助,小白早就死在钱婆婆的魔咒攻击和汤婆婆见死不救的双重重创之下了。

完成探访钱婆婆的使命后,白龙载着千寻飞上了晴朗的夜空。夜凉如水,这让千寻想起了童年往事。小时候,曾在琥珀川戏水的千寻被波浪卷走,一个好心的男孩及时出手相救,把千寻推回了岸边。那个男孩,就是若干年后翱翔在绚烂夜空的小白。他的名字是赈早见琥珀主,当千寻的记忆在夜空中复活时,钱婆婆的预言应验了:

曾经发生过的事情是不会消失的,只是一时想不起罢了。

每个人都经历过很多事,为了减轻负担,大脑会自动消除一些记忆。在星稀月明的朗静夜空,小白的名字从千寻记忆的深海中漂浮起来。当千寻坚定地说出"赈早见琥珀主"这几个字后,小白身上的鳞片突然幻化作一场梨花雨,又好似隆冬飘过的雪。千寻成功地解除了汤婆婆控制小白的最后一个手段——通过抢夺别人的名字,控制他人——帮小白找回了自己。

化身为人形的小白和千寻手拉手,在晴朗的夜空下快乐地飞翔着。千寻幸福的泪水跃出了眼眶,不受重力控制地朝天宇飘去。观众的泪水也快要溢出眼眶。这个有着温暖结局的故事,怎么会触动不了我们坚硬而冰冷的心房呢?更何况,这种真正的爱情在现实生活中并不容易找到。

什么是真正的爱情?

> 通晓爱情的人也精通真理，它的任务就是教导被爱者战胜自己，从而变得比本身更坚强。

在《千与千寻》这部电影中，通晓爱情的千寻就像一支火把，点燃了小白内心的火种。在千寻踏上探访钱婆婆的旅程时，小白因服下半颗河神丸子而起死回生。醒过来的小白立即去找汤婆婆谈判，希望汤婆婆放了千寻和她父母，作为回报，他将前往钱婆婆处带回她的宝宝。

在遇到千寻前，小白是个唯唯诺诺的员工，从不敢忤逆汤婆婆。可当生命的烈焰燃烧起来后，小白获得了直面汤婆婆的勇气。在汤婆婆和小白相向而立的画面中，盛怒的汤婆婆占据了左半边的画面，看起来居于强势地位，但当得知自己的宝宝在钱婆婆处时，便泄下气来，占据的画面面积开始缩小，不到整个画面的三分之一。在汤婆婆情绪变化的过程中，小白纹丝不动，这一对峙画面的前后变化意在表明：

> 千寻的爱唤醒了小白内心深处的兴奋剂，正是在伟大健康的兴奋剂的激发下，小白才找到了对抗汤婆婆的力量之源。

两个人手拉着手，在蔚蓝的天宇中飞行，他们要飞向汤婆婆执掌的魔法世界，解救千寻的父母。经过痛苦蜕变的千寻，已经破茧而出，赢得了众人的认同和支持，更为重要的是，她超越了自我，进入了前所未有的新境界。在没有借助任何魔法的前提下，千寻（通晓真理的千寻）凭自己的力量解救了父母。

和父母离开魔法世界的时候，一家三口途经他们来时穿越的那个隧道，千寻似乎又变成了怯生生的小女孩，快步上前拽着母亲的

注意千寻（上图）和小白（下图）的表情，简直就是一模一样。两人的眉眼、嘴唇和鼻子都显得异常坚毅。虽然他们面对各自的困难（千寻要去探访钱婆婆，小白要说服汤婆婆），但巨大的困难显然已经吓不倒他们，二人体内都隐藏着巨大且静谧的力量。

胳膊。母亲像之前那样，怜爱地抱怨着千寻的胆小。千寻默默听着，一言不发地向前走。此时的千寻，眼里闪烁着泪花！三人当中，唯有经历了种种磨难的千寻，才能深切体会幸福的珍贵和来之不易。

离开魔法世界后的千寻，一定和我们一样，每天为各种琐事烦恼吧。她的生命，也一定会落入喜悦与哀伤起伏不平的曲线中吧。但我们需要为她担忧吗？也许不需要。

为什么？

只要千寻找到了合成兴奋剂的方法，她就有战胜一切困难的力量。落入喜悦和哀伤起伏不平的曲线，是每个人一生无可逃遁的宿命，千寻也不例外。但经历了魔法世界的磨难后，千寻对幸福的认知已经更为真切，如 C 图所示：

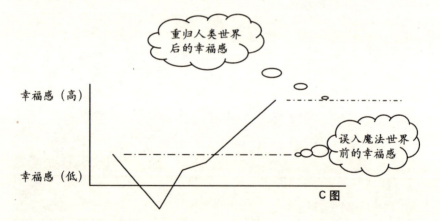

经过魔法世界的历练后，千寻的幸福感已经获得实质性的提升。在今后的人生中，她会以更为平静的心态来对待各种困难和挑战。生活中潜伏的各种危机，可能让弱者灭亡，但对千寻这样的强者，伟大健康的兴奋剂不仅会在困难时帮助她找到战胜困难的力量，而且也会教导她懂得惜福、感恩……

当小雪倒在我怀里继续抽泣时，我觉得有必要让她看《千与千

寻》。尽管她才4岁，可能看不懂，但我还是坚持了自己的想法。从农家乐回来的第二天，我打开电脑，让她坐在我腿上，边看边给她讲解：千寻为什么会遭遇那么大的灾难，汤婆婆为什么那么坏，钱婆婆为什么和汤婆婆那么像……所幸的是，小雪居然被《千与千寻》深深吸引了，以至于我中途离开，再度折回时，小雪仍跪在椅子上，专注地看着电影。

小雪能看懂这部电影吗，其实我一点都不确定。在她的成长过程中，无可避免地会遭遇这样或那样的灾祸。我唯一希望的是，她能像千寻一样，在灾祸面前唤醒体内的兴奋剂，以抗衡人生的无常。

P.S. 在《康熙来了》的某一集，蔡康永讲到千寻想起琥珀川的名字时，突然开始飙泪，这让旁边的小S大感不解，并打趣道："你是太容易忘记自己的名字了吧？"让蔡康永动情的，也许是故事里面包含的遗忘和记忆，以及爱的记忆在现实世界里的不可能吧。

一个人成为他自己了,那就是达到了幸福的顶点。

<div style="text-align:right">——德西得乌·伊拉斯谟</div>

上帝说,要有光,于是便有了光。

<div style="text-align:right">——《圣经》</div>

这个杀手冷不冷：
极端环境下的拯救与幸福

在很小的时候，我就读的东街幼儿园组织过一次郊游。郊游地点是瀛洲公园，记忆中的公园早已物是人非。当局产业化的巧思——将公园改造成一个中高档宾馆——挤压了当地居民的公共空间，之前那个略显可爱的小池塘，惨遭蛮狠改造，结果弄巧成拙，既破坏了原有的质朴，又跟不上现代的潮流，带着有点落伍的时尚气。

当局改造景观的思路，不是我辈可以关心的事（那是因为有时想关心也关心不了）。只好借着回忆的折光，重归二十多年前那个质朴的小池塘。那是雨后的清晨，雨未下透，天上的云气氤氲不散。在灰暗远景的映衬下，池塘边的垂柳显得格外青绿。柳叶上的露珠将坠未坠，露珠折射出来的天光自有一番剔透和光洁之感。远处是隐没在树丛中的白墙、青瓦，再远处，是黛色的山。没有风，炊烟袅袅直上……

在自由活动的时间，我无意站在一个女同学身旁。她双手合十，继而握为拳，拳头紧贴下巴，面朝池塘，口中轻声念道："水马，水

马（一种水中浮游生物，当地土话唤作水马），请你帮我把王美丽（我隐去了真实姓名）的心挖出来。"王美丽是一个漂亮的女孩，男孩子眼中的公主，老师心中的宠儿。

无意目睹借助神秘力量杀人事件，让幼小的我多少有些不知所措。情急之下，我佯装镇定，缓慢移步挪开，若无其事地完成了那次郊游，之后，也没有让任何人知道这件事。如今回想起来，我仍惊异于当时的心机，那时我只4岁，便懂得人言可畏的道理。到后来，不得不自食其力了，便投怀送抱（或半推半就，或阳奉阴违）地投入了滚滚洪流般的人事之海。

对于男人的成长史，王尔德如此表述：

男人只会越变越老，绝不可能越变越好。

那个和我同龄的小女孩呢？她会越变越好么？至少，和我相比，她4岁时显露出来的心机完胜成年后的我。多年之后，当我借记忆的折光逆流至二十多年前的小池塘时，似乎隐约看到这样一种奇异的景象：那个4岁的小女孩滞留在时光河畔，在她前面，出现了一道闭锁着的大门。如果绕道至门后，你会发现，门上有一把巨型铁锁，把门关得严严实实的。

如果有人打开锁，那么，门便会自动敞开，滞留在时光河畔的小女孩就可以走出来，走向阳光海岸。可是，谁可以打开那扇门？

除非运气极好，或者在现实生活中出现极偶然、特离奇的事件，否则谁也打不开那扇门。"只缘身在此山中"的小女孩呢，可以自行绕至门后，打开那把巨型铁锁吗？这样的可能性应该非常小。为什么？因为那把巨型铁锁是用嫉妒之铁铸成的。关于嫉妒，培根轻轻松松就点破了玄机：

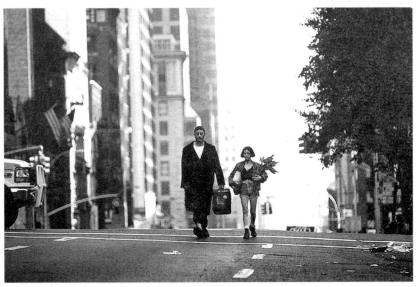

瀛洲公园的设计理念,大概是想兼具传统和现代。用什么表现传统?尚未拆除的白鹤亭。用什么传达现代?玻璃墙壁、大量现代化的建筑材料。看起来,新与旧的配合天衣无缝。实际上,现代化的建筑粗糙,缺乏质感。在这种匆忙的进步观念的主导下,传统的"灵韵"消失不见。这种进步观大概是想追赶纽约的脚步(下图中,杀手莱昂和小女孩玛蒂尔达正穿越纽约这座城市)。

嫉妒心是不知休息的。

如果嫉妒心不知休息，那么约等于上帝在铸成巨型铁锁时，有意没有锻造钥匙。又或者，上帝和人类开了一个玩笑，恶作剧般地锻造了一把隐形的钥匙，除非智慧极高，或者心性极纯，否则，即便大开双眼，也睁眼如盲。

但智慧极高，心性极纯，往往难得，非长途跋涉后的返璞归真不能为之。那么，这是否意味着，在庸碌日常生活中奔忙的我们，将无限期地滞留在时光河畔。通往幸福生活的大门近在咫尺，却始终无法开启？

在现实生活中，是否有人能轻易开启通往幸福生活的大门？限于个人的阅历，我很难举出一个特别贴切的例子。不过，在观看《这个杀手不太冷》的时候，我的确看到了这样的场景：在一个泪流满面的小女孩面前，通往幸福生活的大门以某种古怪的方式打开了。

滞留在时光河畔的小女孩和那个泪流满面的小女孩有某种相似度，即，在她们不远的前方，通往幸福生活的大门都闭锁着。但这又是完全不同的两个案例，在前一个案例中，嫉妒的烈焰灼伤了滞留在时光河畔的小女孩，她睁不开双眼，找不到开启幸福之门的钥匙；而在后一个案例中，一道无法跨越的深渊横亘在通往幸福的大门前，而钥匙，深埋在深渊的对岸，泪流满面的小女孩不管怎么努力，也抓不到。

玛蒂尔达，这个十来岁的小女孩，像一朵娇弱而美丽的花，却生长在过度盐碱化的土壤里。她来自不良家庭，身为毒贩的父亲时时刻刻生活在恐惧的中心、死亡的边缘。连自己的死活都无法顾及的他，如何履行父亲的责任，不时给这朵娇弱美丽的花灌注爱的泉水？继母携大女儿而来，这简直就是现代版的灰姑娘故事，粗俗跋扈的继母和

躁动不安的姐姐，又怎么可能懂得她的美丽，守护她的娇弱？

所以，在影片刚刚开始不久，执行完任务的杀手莱昂和往常一样，买了两盒牛奶，走进了藏身的公寓楼。这时，摄影机从底层的过道仰拍（仰角度会让物体看起来更具威胁感，或者更恐怖），盘旋而上的楼梯既像迷宫，又像通天巨塔。坐在高层的玛蒂尔达，眼角淤青，嘴里叼着一根香烟，面无表情的她，正在严肃地思考着问题。杀手莱昂经过身边时，她道出了自己的疑惑：

玛蒂尔达：人生始终都这么辛苦，还是只有童年才如此？
莱昂：一直都很辛苦。

身为毒贩的父亲，肯定理解生活中的种种辛苦。因为不久之后，监守自盗的缉毒组就会找上门来。死到临头之际，想黑吃黑的父亲终于恍然大悟：魔高一丈，扮成道的魔却高十丈。又或者，《无间道》对黑帮生活做了一个完美的注脚（尽管被一再滥用，但我还是没有找到更好的表达）：

出来混，迟早要还的。

毒贩父亲的贪欲带来了毁灭性的后果——一家四口惨遭灭门后，缉毒组找回了毒品。在清理犯罪现场时，其中一个缉毒队员发现了漏网之鱼：玛蒂尔达因为替莱昂买牛奶，幸运地躲过了清洗。聪慧的她敏锐地嗅到空气中的危险味道，在关键时刻若无其事地经过自家房门，径直走向了莱昂的起居室，看似镇定地按下了门铃。

职业训练让杀手莱昂的敏锐度异于常人，任何一点风吹草动都会惊起他的感官。所以，当缉毒组开始行动时，莱昂早已潜伏在门

后,窥视着他们的一举一动。当缉毒组滥杀一家四口时,莱昂没有出手相救。这个世界有太多恩怨,不是一个杀手处理得来的。他不是超人,也不是蜘蛛侠,缺乏到处招惹麻烦的超能力。更何况,在他眼中,这个世界根本就没有正义,只有生意。

但玛蒂尔达的出现,则不同。她像被人装进了树脂涂覆的草筐,顺水漂到了他门前的婴儿,他俯身一捞,便可改变她的人生。当然,在那个特定的时刻,他完全可听之任之,任由玛蒂尔达身后不远处的缉毒队员发现端倪,然后拔枪射杀她。那样的话,玛蒂尔达便永劫不复地坠入深渊。

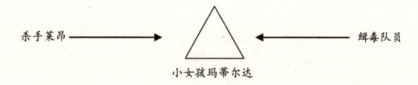

当时的情形如上图所示,两种相反的外力同时施加在玛蒂尔达身上,幸福之门的开启或者永久关闭,完全取决于外力的对决。如果玛蒂尔达成功激发起莱昂的同情心,那么大门就会开启。反之,从缉毒队员枪膛射出的子弹将折断那根脆弱的芦苇,从玛蒂尔达身上流出的鲜血,会给整个故事画上一个长长的休止符(上图也能反映,人生无法自主控制,至少在某些情况下是这样的)。

开门或者听之任之,哪一个更好呢?

开门意味着无尽的责任,这让莱昂显得犹豫不决。听之任之呢,则不符合他尚未泯灭的人性。那一声声尖锐的门铃声,如同呼啸而来的子弹,准确击中了他的恻隐之心。抬起来的手放下,再抬起,再放下……多次的举棋不定后,莱昂扭动了门把手,门在玛蒂尔达面前敞开了。

门敞开的时候,玛蒂尔达的表情经历了从绝望到如释重负的转

在敲开杀手莱昂的门之前,玛蒂尔达陷在痛苦的沼泽中无法自拔。幸福的开启,有时需要外力的介入,比如,他人的帮助。在莱昂的帮助下,玛蒂尔达的生活发生了翻天覆地的变化。

变。这种转变全靠娜塔莉·波曼的精湛演技来支撑（如果看得不够仔细，便很难发现这一细若游丝的转变。成年后的娜塔莉·波曼凭借《黑天鹅》中的精彩表现，勇夺 2011 年奥斯卡最佳女主角，不过我始终认为，她在《这个杀手不太冷》中的表演更为精彩）。如果更为细致地分析，我们还可以发现，导演在拍摄这一镜头时，运用了轻微的俯角度：

 俯角度镜头是从高处俯视被摄物，因而可让被摄物看上去不重要、有麻烦或者软弱无力。

 从技术上来理解，固然不错，但稍显僵硬。如果考虑到画面的运动和光源的运用，更容易豁然开朗。细心的观众可以发现，在门开启的那个瞬间，一道强光从门内射出，均匀地打在玛蒂尔达的脸上。这道光过于强烈，以至于观众无法忽视它的存在。只有在走廊光源不足的情况下，门推开时才会产生如此强烈的对比效果。

 在电影中，走廊上的光源很充足，几乎可以和室内光源持平。在内外光源几乎一致的情况下，根本就不可能产生强烈的对比效果。唯一合理的解释是，导演希望我们注意光源的存在（不幸的是，除非精于影像语言，否则，这个一闪而过的镜头很难引起观众普遍的注意）。

 如果拆解这一镜头，就容易了解构成影像的各种元素，以及它们各自的功能：

 画面运动：表明莱昂开了门；
 俯拍：摄影机从高处俯拍，表明有人从上方看着玛蒂尔达；
 光源：室内有强光射出，给人以圣洁之感。

综合分析构成镜头的这些元素，便能发现电影语言的精妙所在：

> 从门里射出的微光，恰若天堂的微光。拯救者（以一种隐而不显的方式）端坐云端，从上方注视着玛蒂尔达。天堂之门已经敞开，这预示着玛蒂尔达得救之旅已经开始。

故事正是按照这样的逻辑展开的。在这部并没有圣迹显灵的电影中，既然光线是从屋里头射出来的，那么，拯救者必隐匿其中。这个拯救者就是看似木讷的杀手莱昂。在拯救行动展开之前，玛蒂尔达受困于沼泽般的艰难现实生活，未来毫无希望可言。尽管尼采以革命者的热情豪言：

> 受苦的人，没有悲观的权利。

但身处苦难之中的个体，常常难以激发起抗争的能力。在情感极度匮乏的环境中成长起来的玛蒂尔达，出现了一系列亚健康的精神表征：

> - 抽烟；
> - 逃学；
> - 过度叛逆；
> - 对人生极度冷漠。

面对这样一个问题女孩，既然已经打开了门，那么，摆在莱昂面前的可选项就少得可怜：

➢ 选项A：一枪打死熟睡中的玛蒂尔达，让她在睡梦中直奔天堂；

➢ 选项B：灌注爱的泉水，润泽玛蒂尔达过度盐碱化的心灵，让她有能力再造心灵土壤，以孕育幸福的花朵。

选项A简便易行，可瞬间解除所有的后顾之忧，但这违背了他"No Women, No Kids"（不杀妇女，不杀小孩）的职业操守。不仅如此，被激发出来的恻隐之心也让他难以扣动扳机。在莱昂的眼中，蜷缩在床上的，是一座处于休眠状态的火山。一点点的关爱，就可唤醒她处于休眠状态的幸福岩浆。借用简单的图形，玛蒂尔达在获得拯救之前的幸福感如A图所示：

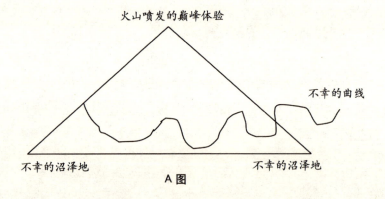

位于三角形底端的两个角表示人生最不幸的状态，我把它称为不幸的沼泽地。顶端则是人生最幸福的状态，这种幸福的状态类似于马斯洛所说的"巅峰体验"——一种狂喜和平静交汇的极乐状态。图中那根扭曲的线是不幸的曲线，当它越靠近不幸的沼泽地时，个人的不幸福感就越强烈；反之，个人的幸福感就越高。

很明显，在莱昂开门之前，玛蒂尔达的不幸福感很强烈。更为可怕的是，长期习得性不幸福感（这个词是我生造的，灵感来源于

心理学中的"习得性无能为力")会形成一种消极的自我暗示,以为不幸福是生活的常态。尽管她对这种不幸福的生活状态提出过质疑(人生一直都很辛苦,还是只有童年才是这样),但深陷不幸沼泽地的玛蒂尔达缺乏自救的能力。

当自我拯救无法启动时,玛蒂尔达亟待他人拯救。那关键时刻的拯救,来得刚刚好。莱昂不仅教她狙击的技巧,帮她复仇,更为重要的是,他唤醒了她体内与幸福有关的活力因子。

受幸福活力因子的激发,休眠的岩浆开始活跃起来。这不仅表现在二人日常生活的玩耍和游戏中,也表现在某次对话中:

> 玛蒂尔达:我想我是有些爱上你了。
> 莱昂:你从没谈过恋爱,怎么知道什么是爱?
> 玛蒂尔达:因为我能感觉到。
> 莱昂:哪里感觉到了?
> 玛蒂尔达:在我的胃里,里面暖暖的。我以前老是胃痛,但现在已经不痛了。
> 莱昂:恭喜你,玛蒂尔达,你的胃病好了。但这并不代表什么,我要迟到了,我讨厌工作时迟到。

当玛蒂尔达说:"我觉得我有些爱上你了"时,她将师徒、父女和精神恋人三位一体的情感混为一谈。相较于玛蒂尔达的淡定,莱昂听到这句话后,喷了自己一身牛奶。通过二人的对话,我们可以发现,莱昂极力想纠正小女孩的认知,力图避免这种张冠李戴的混淆。玛蒂尔达对爱的感知出现了偏差。爱有很多种,她所经历的,恰好是最复杂、最含混的爱。

尽管她的感知存在偏差,但这并不影响幸福感的降临。在二人

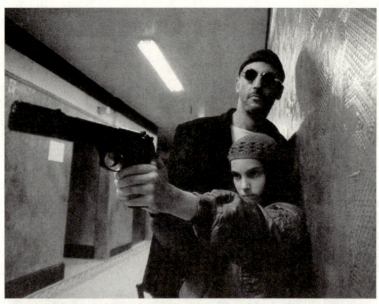

和莱昂在一起时,玛蒂尔达很幸福。为什么?因为她变得更专注、更放松、更像自己。而专注、放松、活得像自己,这些都是和幸福密切相关的因子。

的共同生活中,玛蒂尔达明显感知到身体出现的变化———一种良性的变化。在此之前,她患有胃病。稍有医学常识的都知道,焦虑会影响人的情绪,进而影响体内激素的合成和分泌,最终导致胃的灼烧和疼痛。当莱昂问玛蒂尔达哪里感知到爱的时候,玛蒂尔达认为是胃。真正的恋人,很难意识到这个器官的存在。

玛蒂尔达出现了误认,但这种误认并非没有意义。出现误认,说明真相被掩盖起来了。在玛蒂尔达的误认中,被掩盖起来的真相是什么?

是幸福感。这种幸福感如 B 图所示:

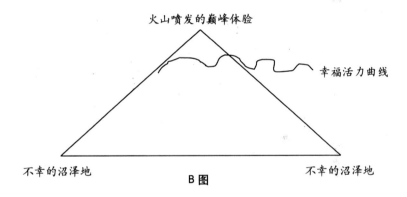

B 图

在 B 图中,幸福岩浆已经处于活跃状态,活力曲线早已远离不幸的沼泽地,越来越接近巅峰体验的状态。巅峰体验是狂喜和平静的交融处,在这种状态下的人们,幸福感最强烈。玛蒂尔达也不例外,由于不再焦虑,体内激素的合成和分泌趋于常态,因而,胃灼烧和疼痛的症状消失了。

在这个案例中,杀手莱昂的介入让玛蒂尔达的幸福活力曲线得以抬升。但这是一个单向拯救的故事吗?在这个故事中,莱昂完全以拯救者的身份出现吗?

熟悉故事创作的人都知道,故事的趣味性恰恰在于内在的张力,

如果这个故事以单向拯救的形式出现,多少会显得有些乏味。为了避免故事乏味,聪明的编剧和导演知道适时引入另外一条主线,以增强故事的张力。

在《这个杀手不太冷》中,玛蒂尔达的幸福感获得提升,这当然很重要,但如果这种幸福感的提升必须以杀手莱昂的牺牲为代价,那么观众会感到愤怒,至少耿耿于怀。所以,单向拯救的故事是有缺憾的,增强故事吸引力的方法不是没有,只是,需要稍微开动一下脑筋:

> 让拯救者获得救赎,是巧妙的因应策略;而拯救他的,正是被拯救者本人。

以被拯救者面目出现的小女孩,如何拯救看似强大的杀手?柔弱胜刚强的中国式智慧或许能解释这看似不可能的拯救行动。在二人的互动关系中,小女孩以为自己爱上了杀手,但这实际上是一种误认——对父女、师徒、精神恋人三位一体情感的误认。尚处于懵懂期的小女孩无法厘清这种复杂的爱,但成年的杀手却可以。

不过,谁能厘清复杂的情感,谁又不能,这既不重要,也不是我们关注的重点。在二人的互动关系中,我们关注的重点是:杀手莱昂是否需要被拯救?如果需要,如果才能获得?为了弄清楚这个问题,我们需要回顾一下莱昂在邂逅小女孩玛蒂尔达之前的生活状态:

- ➢ 孤独:与一盆植物为伴;
- ➢ 过度谨慎:一点风吹草动便会惊起他的各种官能;
- ➢ 焦虑:夜里坐着睡觉;
- ➢ 冷漠:还记得他对玛蒂尔达的回答吗——人生一直都很辛苦。

孤独、过度谨慎、焦虑和冷漠，是杀手单身生活的副产品。一个人，不管他的职业是什么，如果与生活的副产品长期相伴，他会幸福吗？

当然不可能。

既然莱昂生活得不幸福，那么为何我们难于捕捉他的不幸福感？因为莱昂的生活太有规律，加之他常把心灵的窗户——眼睛——隐藏在精致的墨镜后，所以，与不幸福感写在脸上的玛蒂尔达相比，要捕捉莱昂的不幸福感并不容易。

不过，只要设身处地为他人着想，站在对方立场考虑问题，莱昂的不幸福感就昭然若揭。在玛蒂尔达进入他的生活之前，莱昂的生活的确没有幸福感可言，他的生活状态如 C 图所示：

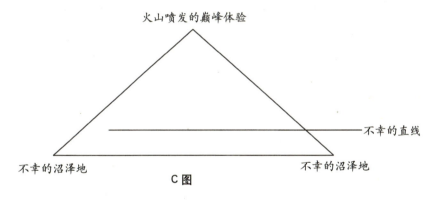

在进入彼此的生活之前，玛蒂尔达的不幸福感呈剧烈的波动状态。莱昂的不幸福感则略显不同，由于习惯并认同这种不幸的生活方式，他的不幸福感相当平稳，贴近不幸的沼泽地。

当莱昂顺手"打捞起"漂泊的玛蒂尔达后，父亲和导师的职责激发了他人之为人的基本情感，开始关注玛蒂尔达的交友对象、人身安危以及未来生活的走向。他变得不再自由，行动也不像从前那么无拘无束。玛蒂尔达有时候更像一个拖累，会增加他处境的危险。

莱昂心甘情愿地接受这一沉重的负担，并将其巧妙地转换成了生活的动力。在和玛蒂尔达相处的时光里，莱昂的生活的确发生了翻天覆地的变化：

> 不再坐着睡觉；
> 为玛蒂尔达复仇；
> 成为玛蒂尔达人生的设计师。

那个看似乏味的杀手，开始逐渐理解和享受生活的乐趣。在闲暇的时光里，玛蒂尔达和莱昂的问答游戏显得温馨又俏皮，她扮成麦当娜、梦露、卓别林，他都猜不出来，但当她扮成《雨中曲》中的女主角时，他终于猜出了答案。在独自生活的时间里，为了打发无聊的时光，他去电影院看了《雨中曲》。除了打发无聊时光，看电影本身并没有多大意义。但在二人的游戏中，这种知识储备就显得弥足珍贵了，因为它增强了游戏的趣味性。

在和玛蒂尔达相处的时光里，莱昂内心深处的活力因子也渐趋活跃。幸福的岩浆开始沸腾，这让莱昂的幸福曲线开始攀升，逐渐远离不幸的沼泽地，如 D 图所示：

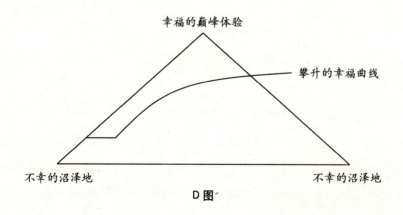

D 图

如果我们对比 B 图和 D 图，就可以发现，莱昂和玛蒂尔达的幸福曲线都呈现出活跃状态，并涌向巅峰体验的极点。到这里，整个故事便豁然开朗了。莱昂和玛蒂尔达的相逢，最终变成了双赢。因为莱昂的守护，玛蒂尔达重获新生；在玛蒂尔达的激发下，莱昂也重拾了日常生活的美好与快乐。

在《这个杀手不太冷》中，不断出现一盆绿色的植物。起先，当莱昂独自生活，并小心呵护这棵盆栽植物时，这棵植物象征着他的精神特质——干净、孤独、出淤泥而不染。但当玛蒂尔达出现后，这棵盆栽植物变成了他俩共享的精神特质。在影片快要结束的时候，莱昂牺牲了，玛蒂尔达来到了寄宿学校，并把那棵植物从花盆里取出来，栽种在绿草依依的草坪上。这棵植物回归大地，有深刻的寓意：

> 一方面，莱昂的精神不灭，玛蒂尔达为他找到了更为肥沃的土壤，这样，他就可以向天空自由地伸展。

> 另一方面，玛蒂尔达也找到了自足生活的资源，可以用自己的双腿走完未完的生活之路，并且，有肥沃的土壤作为支撑，她未来遭遇不幸的可能性将大大降低。

玛蒂尔达让植物重归大地后，镜头向上拉升，越过喧嚣繁华的都市，直达广袤的天宇。电影结束于这个仰拍镜头。跟随电影的最后一个镜头，观众的心灵得以净化。

然后，在空闲的时候，偶尔想到《这个杀手不太冷》时，借回忆的折光，可顺便思考一下幸福之路转承启合的种种可能性：

在正确的时间，遇到正确的人，展开一段彼此发现和救赎的生活之旅，并享受过程中的快乐。

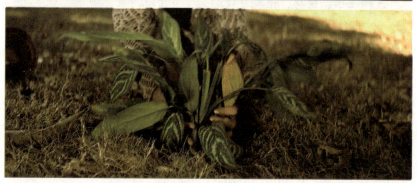

《这个杀手不太冷》中几次出现的那盆绿色植物

 我4岁那年认识的小女孩,是否在正确的时间遇到了正确的人?关于这个问题,我始终不得而知。虽然她和我同学了许多年,但我始终没有机会了解她的人生。只是,成年后又邂逅过一次,她还记得我,微笑着和我打招呼,闪烁的眼光里有了风尘的味道。当

我们如陌生人般擦身而过时，许多年前的那一幕又清晰地浮现在了我的眼前。

那个神秘杀人事件或许刚巧可以成为解读其命运的突破口。我倒不是宿命论者，只是，就我目力所及，她始终没有得到王子的拯救。丢失在街边的水晶鞋①沾满了灰尘，却没有人去把它捡起来。

2011年暑假，我邂逅了多年不见的王美丽。她带着自己的小孩，是个女孩，和当年的她一样可爱，水汪汪的眼睛里透露出一丝怯生生。有的人，总愿意捡起某些灰姑娘的水晶鞋。

没有办法，这个世界有时并不那么公平。不过，如果始终没有人愿意捡起你的水晶鞋，你仍然可以独自美丽。不要为了和这个世界闹脾气，而报复似地毁了自己。

P.S.《这个杀手不太冷》中的玛蒂尔达很幸运，有来得不晚不早的贵人相助；而在真实的世界里，这样的好运常常是没有的。在天助难以实现时，自助必须立即启动，以便用意志力的重拳，击破苦难形成的桎梏。

① 童话故事中灰姑娘的水晶鞋因慌张而丢失后，被王子捡到，成就了一段美好的姻缘。

在这个城市里,很多人有很多感情,却未必找得到抒发的对象。
——王家卫

往往是还没开始爱,爱已经过去了。
——木心《云雀叫了一整天》

快乐没有本来就是坏的,但是有些快乐的产生却带来了比快乐大许多倍的烦扰。
——伊壁鸠鲁

欲望森林里的注视：
幸福的慢艺术

　　《欲望都市》第一季，开篇，纽约曼哈顿街头，一个漂亮女人和一个钻石王老五相遇了（可以产生爱情的相遇）。

　　二人很快坠入爱河，婚姻也提上了议事日程（我们时代流行的闪婚）。男方约女方见家长，对成年美国人来说，这意味着他们的爱情之路即将迎来里程碑式的转折点。临近周末时，男方打电话通知女方，说自己的父母有事，经过几次拖延和推托后，男方突然人间蒸发了，事前毫无征兆。

　　那个从伦敦远道而来的美女无法理解，曼哈顿到底是怎么了？在这个物质和精神频繁对流的超级大都市里，人的行为怎么变得如此难以理解。你永远也不知道，对你山盟海誓过的人，会在第几个下一秒，突然抽身而去，从此消失在茫茫人海。作为曼哈顿的资深居民，专栏作家凯瑞一语道出了曼哈顿的乱象：

欢迎来到非纯真年代，在这里，没人享用蒂凡尼的早餐，也没人遵守金玉盟。相反，我们在早上七点吃早餐时，试着以闪电速度忘记昨晚许下的誓言。自我保护和完成交易是首要规则，爱神也只好同流合污。可为什么会这样？

　　《欲望都市》以这样一个简短的故事作为开头，意在传递这样一种印象：现代社会的情感关系像一根脆弱的丝线，即便当事人自己也难以预知，它在何时会"嘣"地一声，突然断裂。作为全球超级大都市的纽约，其超音速的发展模式已经脱越人类诗意居住的理想速度。这种体制性、结构性错误带来的副产品是：在狂奔的快车道上，人的情感被慢慢耗尽了。

　　现代社会过度强调快速，这种功利主义投射到情感生活，产生的后果便是对快感的无节制的需求，效率压倒性地战胜了闲情逸致。

　　在我们的世界中，闲情逸致往往被扭曲成无所事事，其实两者完全不同：无所事事的人时常觉得空虚、无聊；拥有闲情逸致的人则不一样，会充满神采地注视每一样值得看的东西，蓝天、白云、微风中的藤椅、新绿的嫩芽、可爱但有缺陷的人……

　　人们之所以不幸福，部分源自潜意识深处的恐惧，尤其是对未来缺乏安全感。对未来患得患失，会令人神智涣散。一个神智无法聚焦的人，无论如何不可能快乐。而爱情，之所以如此美妙，是因为它能聚拢恋人的视线，从而帮他们忘记时间的存在。因而，获得爱情的人，他们既不恐惧，也不无聊，他们很幸福。

　　既然恐惧和未来有关，那么，《重庆森林》中的警察223一定没有幸福感可言。故事一开始，所有的到期日及不祥的跳字钟都在提醒他，一切皆有结束之时。时间飞逝的急迫感逼使223和自己定下

一个残酷的约定：25 岁生日（5 月 1 号）之后，如果阿 May 还不回来，这段感情就会过期。

223 是一个慢节奏的人，无法适应快得马上就要腾空而起的香港（香港是亚洲的金融中心，纽约的翻版）。阿 May 和他正相反，她懂得现代社会的生存法则：所有的事物皆有过期之时，情感也不例外。过期的东西，应该马上清理出去，以便为新鲜货品上架腾出空间。超市里的凤梨罐头是这样，阿 May 的情感也是这样。

由于 223 给自己的感情判处了死刑延期执行（延期 1 个月），所以，在期限将至的头一天（4 月 30 号），时间就过得特别慢。虽然知道感情在延期前就已经死亡，但 223 就是不肯相信。心知肚明却不愿相信，这是执拗的态度。223 不是傻子，他能理解这个世界的情感运作法则，只是，作为一个慢节奏的人，他不愿意认同罢了：

> 不知道从什么时候开始，在每个东西上面，都有一个日子。秋刀鱼会过期，肉酱会过期，连保鲜纸也会过期。我开始怀疑，在这个世界上还有什么是不会过期的？

情感世界自有其运作法则，它不会因为你的反抗而向你妥协。相反，它像海边的岩石一般傲然挺立，如果你的情感浪花过于汹涌，不顾一切地扑向岩石，一定会被撕成碎片。223 不愿意粉身碎骨，但也不想束手就擒，所以，他采取了折中的抵抗姿态。在 4 月 30 号这个极具象征性的日子里，223 的抵抗也变得具有象征意味：

- ➢ 给阿 May 打电话（阿 May 不在家）；
- ➢ 吃光 4 月 30 号到期的 30 罐凤梨罐头；

> 在酒吧喝酒,准备爱上下一个走进酒吧的女人(不管她是谁)。

下一个走进酒吧的金发女郎,同样为期限大伤脑筋。对金发女郎来说,4月30号深夜和223的邂逅,同样打上了过期的标签。4月30号是她完成毒品走私任务的期限(酒保用沙丁鱼罐头向她发出了明确指示)。任务失败后,5月1日成为她逃离香港的限期。为了和金发女郎搭讪,223大讲他的墨镜理论(一方面出于炫耀,另一方面也是无话找话)。按照他的理论,一个女人在大半夜戴墨镜的理由有三:

> 第一个理由:她是个瞎子;
> 第二个理由:说明她在耍酷;
> 第三个理由:她失恋了,却不想让人看到她哭过。

223道出了墨镜的三种通常功用,却忘记了第四种。一个女人大半夜还戴着墨镜,是因为她不想被人认出来(对一个非常漂亮的女人来说尤其如此),毒贩兼杀人犯的双重身份让她必须隐藏自我。这种特殊的身份使金发女郎和223之间建立起来的联系只能是短暂的、易逝的。前一秒,她才和223擦身而过;后一秒,他们就在酒吧相遇;隔天,她会消失在223的视线之外,再也寻觅不到。

在酒吧简短的聊天中,223很想了解金发女郎。但金发女郎很清楚地知道,现代社会的情感关系并不是建立在了解的基础之上,因为现代人太善变。在王家卫招牌式的内心独白中,金发女郎娓娓道来:

其实了解一个人并不代表什么，人是会变的。今天他喜欢凤梨，明天他可以喜欢别的。

金发女郎误解了223，这种误解建立在缺乏了解的基础上。在那么短暂的邂逅中，她根本就无法了解223的本质：一个慢节奏的人。和223共同生活了5年的阿May呢？她同样不理解223的慢节奏。阿May和223分手的原因是他不了解她，但那只是借口（可惜的是，223始终没有明白这一点），作为一个不懂得变化的慢节奏的人，他被厌弃了。

只有及早懂得现代情感的游戏规则，才能减少被厌弃的可能性。为避免在情感游戏中受到伤害，每个人身上功利主义的外壳变得越来越坚硬。既然人是会变的，那么与其以不变应万变（像223一样），不如以万变应万变。比如谁？比如酒保和他的菲律宾情妇。他俩都是现代情感游戏规则的娴熟掌握者，并乐在其中。

在《重庆森林》故事的上半段，223一点也不幸福，因为他找不到适应其生活节奏的完美女友。酒保和他的情妇呢，他们彼此适应，并热烈追逐转瞬即逝的快感。那么，他们幸福吗？可能也很难。对于过度的快感，柏拉图持警惕的态度：

过度的快感让人心智狂乱。

在速食的情感关系中，酒保和情妇追逐的快感的确显得有些过度了。这种过度的快感把幸福的巅峰体验推到非理性繁荣的高位，一旦泡沫被刺破，随之而来的便是幸福感的大幅度滑落，如A图所示。

非理性繁荣的快感看起来像巅峰体验的幸福感，但缺少必要的

单手托腮的金发女郎显得异常疲惫

单手托腮的阿菲在凝神沉思

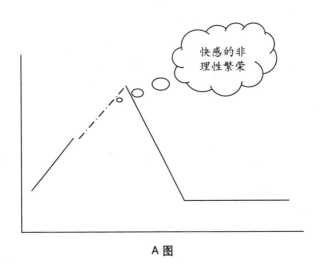

A 图

支撑。幸福的巅峰体验同时具备宁静和狂喜两个要素,缺一不可。但在速食的现代情感关系中,狂喜有增无减,而宁静呢?

不见了。

这种宁静,正是223执著追寻的。为了获得幸福这驾马车上的另外一个轮子,223明知感情已经过期,却延缓执行;隐约觉得金发女郎不会喜欢他,却死皮赖脸地想要了解她。

223不明白,现代感情的游戏规则是只要快感,不要宁静。但宁静对幸福感的获得至关重要,它是支撑幸福感不至滑落的重要因素。罗素认为:

> 幸福生活在很大程度上必须是一种宁静安逸的生活,因为只有在宁静的气氛中,真正的快乐幸福才能得以存在。

缺乏宁静的制衡,肆意蔓延的快感将如刹车失灵的机车,在下坡路上愈发飞驰起来。当快感宣泄的大门关闭之后,疲倦、厌烦、虚空的情绪之门统统打开了。这些恼人的情绪拖着幸福感一路下滑,

甚至可能跌破快感获得前的状态。

对 223 来说，和金发女郎共度的纯情夜晚什么也不是——既没有快感，也没有宁静。因为金发女郎太累了，睡了一整晚。在那个夜晚，呕吐过后的 223 似乎显得格外饥饿，他又吃了 4 盘厨师沙拉。

天亮后，他离开金发女郎，到操场上长跑。长跑是他对冲不幸的干预机制，用汗液蒸发掉泪液，这样，就不用独自一人躲在角落里偷偷哭泣。这一策略很成功，在跑满 10 圈后，汗液果然蒸发了所有的眼泪。于是，223 丢掉 call 机，准备重新开始生活。刚好在这时，金发女郎给他留了言，祝他生日快乐。

收到这个祝福的留言后，223 变得没那么郁闷了。一个简单的问候，让他的抑郁心情得到缓解。正因为如此，223 独白道："在 1994 年 5 月 1 号，有一个女人跟我讲了句生日快乐。因为这句话，我会一直记住这个女人。"一次偶遇、一句心血来潮的问候，可以让一个人永远记住另外一个人，这种可能性大吗？

223 无法忘记阿 May 的可能性比较大，还是一直记得金发女郎的可能性比较大？我始终认为是前者。快与慢、记忆与遗忘的关系，昆德拉用一个简单的公式讲得清清楚楚：

> 缓慢的程度与记忆的浓淡成正比；速度的高低则与遗忘的快慢成正比。

223 和阿 May 用 5 年时间累积而成的关系，其记忆深刻程度远胜于 223 和金发女郎的纯洁一夜。符合逻辑的推断是，随着情伤的好转，和金发女郎的速食关系（尽管是一种无害的速食关系）也一定会在 223 的记忆中烟消云散。

正因为慢意味着记忆，下半段故事中的警察663对空姐女友的离去才耿耿于怀。空姐女友和阿May有一种有趣的对应关系，她们都是快节奏的良好适应者，并乐于改变。如果说，阿May的情感像货架，需要定期清除过期食品，那么，空姐女友的情感则是登机牌，换到登机牌的人都可以登机。

663出场时，他和女友的关系已经出现了不祥的征兆。女友已经厌倦了厨师沙拉，厨师沙拉是663的隐喻，意味着情感关系的一成不变。与情感的变化相比，午夜快车（Midnight Express）快餐店更换一个女店员易如反掌。快，意味着人员的频繁流动。在阿may辞职后，老板招不到人，不得不叫表妹阿菲临时来帮忙。

当阿菲出场的时候，和223有过身体上的碰触。在那个特定的时刻，223以特有的独白终结了自己的故事：

当时我和她的距离只有0.01公分，6小时后她爱上了另外一个男人。

如果说阿May和空姐女友属于快节奏的人，223和663属于慢节奏的人的话，那么，对663一见钟情的阿菲，又是什么样的人？

阿菲出场时，总伴随着吵闹的音乐，不是《加州梦》（*California Dreaming*），就是《梦中人》，与663相遇时响起的正是《加州梦》。在柜台后工作的阿菲，常常随着音乐的节奏扭动身体，好像整个城市的繁华与她毫无关系。表哥看不惯阿菲的漫不经心，斥责她的慵懒表现，并把她的这一特质概括成梦游。对了，就是梦游，阿菲活在梦的节奏中——随意、跳跃、难以捉摸。

和难以捉摸的阿菲相比，快节奏的空姐女友就很好捉摸。既然要分手，总得履行一定的手续——一封分手信，一把663家的钥匙。

王家卫没有追求好莱坞电影紧凑的戏剧效果,他把叙事弄得更为松散,然后通过互相参照的母题,使剧情在形式及主旨上更趋紧密。上图为阿菲从玩具店走出,和金发女郎邂逅的她,手中抱着准备送给663的玩具。几个小时后,金发女郎将邂逅223;几个星期后,663爱上了阿菲。

由于663换班，所以空姐女友请午夜快车的老板代为转交。

信和钥匙，是663被厌弃的物证。所以，当阿菲表示空姐女友留了封信时，663说喝完咖啡后再看。在喝咖啡时，王家卫有意设计了镜头。他以不同节奏展现了两种截然不同的动作。当663在午夜快车缓慢而悠闲地喝咖啡时，阿菲在柜台后发呆。与他们相比，路上的行人汹涌地一闪而过。

这种有意操纵镜头的目的是造成强烈的对比，一边是路人的快速，另一边是663和阿菲的缓慢。在慢节奏中，更容易滋生出爱情。通过设计镜头，王家卫已经暗示了故事后续发展的可能（这一经典镜头为王家卫独创，之后被无数电影模仿，比如，周星驰主演的《国产凌凌漆》）。

喝完咖啡的663还是没有拿走信，这表明他还没做好被厌弃的准备。被厌弃的223打电话到阿May家，是为了激活她的回忆（这是一种积极的态度）；与之相比，被厌弃的663则对物证避之不及，他怕引发伤心的回忆（这是一种消极的态度）。不管态度是积极还是消极，缓慢的感情形成了深刻的记忆，一旦情变，深刻的记忆会很伤人。

为避免记忆带来的疼痛，消极的663不断潜回记忆的深海。那些用旧的生活物品，既是过去共同生活的见证，又成为663抵御伤痛袭击的盾牌。在独处的午夜，663只有借独白聊以自慰：

你知不知道你瘦了？以前你胖嘟嘟的，你看你现在都扁了。何苦来的？要对自己有信心才行（对香皂）。我叫你不要哭嘛，你要哭到什么时候啊？做人要坚强一点嘛，你看看你，窝在这里像什么样子。唉，好好好，我来帮你忙吧。是不是舒服多了（对毛巾）？怎么不说话？别生她的气了。每个人都有

不清醒的时候,给她个机会,好不好(对玩具)?是不是很寂寞,才几天嘛,用得着这样!你冷啊,我给你点温暖(对空姐的制服)。

这段独白很有意思,它展现出情变给663带来的创伤。每一种物品都是一种象征,直接指向663的心理活动:

> 香皂——憔悴;
> 毛巾——悲伤;
> 玩具——郁闷;
> 制服——孤独。

在独白中,663和记忆抗争的心理活动暴露无遗。为了改变自己消极无助的状态,663在借助物品缅怀过去的同时,也想要抹掉记忆。为缓冲记忆带来的伤害,663苦劝自己:

> 要有信心;
> 要坚强;
> 不要生气;
> 不要寂寞。

不幸的是,记忆和缓慢的正比关系决定了情伤复原的困难。除非有外界因素介入,否则,慢节奏的663很难快速复原。

这个介入性的外界因素就是患有梦游症的阿菲。在遇到663前,阿菲的梦游症并不明显。但在663和女友分手后,阿菲的"梦游症"日渐加重。她不仅私藏了663家的钥匙(趁阅读空姐女

友写的分手信的机会据为己有），并"梦游"到663家去了。自从阿菲患上了严重的"梦游症"后，她的精神特质得以更为完整地展现出来。

663的家并不大，装潢也一般，具备单身男人特有的凌乱，但这并不妨碍阿菲的梦游。处于白日梦状态的阿菲，把663的家当成了游乐场。为了躲避663的寻找（663寻找的，是那个已经离开的空姐），她先是藏在衣柜，接着躲在厨房的隔墙旁，情急之下匆忙用毯子罩住自己。

作为闯入者的阿菲，不想让663发现她的存在，否则她再也没有来这里游玩的机会。所以，为了躲避663的寻找，她必须调动自己的体力和智力。但当663离开时，阿菲又在窗口朝他大喊大叫，目的是引起663的注意。等663警觉后，阿菲又躲回窗帘后。

在快节奏的人眼里（比如阿菲的表哥），这简直就是百无聊赖。但沉迷于游戏中的阿菲不觉得无聊，她的精神聚焦于某一个点上，由于过于聚焦，她甚至忘了交电费。这让表哥大为恼火，但阿菲不在乎，因为她在本职工作上的心不在焉是有回报的，那就是在663家的玩乐进行得异常顺利。

对现代都市人来讲，这种缓慢的爱情生长术显得很难理解。爱情是一种很玄的东西，需要充分运用创造力和想象力，才能促动它萌芽。比如，为了收获爱情，阿菲化身为偷心的清洁工（甚至还身兼装修工）。要玩转这个爱情游戏，需要高密度的想象力和创造力。可想象力和创造力从哪里来？

智力谋划，体力实施。

可惜的是，过重的压力和工作强度几乎耗尽了现代人所有的体力和智力，也就很难让爱情的火花持续迸发。爱情一旦不再璀璨，很容易流于平淡，变得乏味。

通过镜头的操控,王家卫将两种截然不同的时间观念放在了同一画面中。快与慢、焦躁与宁静形成了鲜明的对比。

在663家中,慢节奏的阿菲自得其乐。作为偷心大盗,阿菲的心机还是有过人之处的——她潜移默化地移走663前女友留下来的物品,顺便留下自己的味道。通过这种方式,阿菲和663建立起某种情感上的联系。这些看似漫不经心的事情,需要大段的时间方能如期完成。

懂得慢节奏乐趣的阿菲不会乏味，所以她可以在663家自得其乐。如果我们把663和阿菲的捉迷藏看做慢节奏的第一阶段的话，那么，第二阶段就更有趣了。当阿菲掌握了663的工作时间，并熟悉663家的构造之后，她的"工作"职责扩大了：清扫过期商品，换上新的商品。空姐女友在663家里留下的东西太多了，得逐渐减少之；自己在663家里的东西太少，得逐渐增加之：

- 新漱口杯；
- 新床单；
- 新拖鞋；
- 新金鱼；
- 镜子上一帧她儿时的照片。

没有缓慢的生活节奏，根本就没有时间来实施这种精巧的心思。正是由于生活节奏晃晃悠悠，阿菲才可以一边听着音乐，一边享受缓慢的甜美。与第一个阶段相比，阿菲的伟大进军取得了实质性的进展——占领了663的生活空间。值得注意的是，这种占领不是靠速度，而是靠构思。在这些精巧的构思中，阿菲的幸福感在缓缓地流淌。

这种幸福感的缓慢流淌，与酒保和情妇追逐的快感不可同日而语。疯狂追求快感的酒保和情妇，在仓促和匆忙中过早地耗尽了快感。而患有梦游症的阿菲似乎自身携带了一个减速器，懂得如何调慢自身的速度，以保证快感的缓慢释放。这种现代人很难理解和享受到的幸福感，如B图所示。

我把这种幸福曲线命名为阶梯式幸福曲线。只有懂得慢节奏的人，才可能在生命的草稿纸上描绘出缓慢渐进的幸福曲线。快节奏

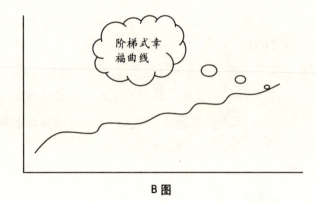

B 图

的人呢，描绘出来的幸福曲线像升降梯一般，大起大落（如 A 图所示）。

从阿菲前两个阶段的行动来看，幸福感来得没那么轰烈，但总体呈递增状态。这种散步式的幸福感太低调，辐射力不可能太强，这让 663 花了好些日子才发现家里出现的改变：

> ➢ 番茄青鱼有生鱼的味道；
> ➢ 母亲小时候长得挺漂亮的；
> ➢ 香皂变胖了，变得自暴自弃了；
> ➢ 毛巾没有性格，需要反省；
> ……

663 和阿菲很像，不仅是慢节奏，而且同样心不在焉。物品对他来说没有意义，除非与某个人联系在一起。正因为如此，尽管阿菲几乎换完了所有旧的物品，却斩不断物品与空姐女友之间的联系。虽然阿菲的小计谋没有完全成功，但也取得了阶段性的成果。在阿菲的精确操控下，663 的睡眠回来了（阿菲在他的水里加了安眠药），并且变得专注起来（具体表现是观察力变强了）。

有一次，心血来潮的 663 提前回家，将准备离开的阿菲逮了个正着。这次巧遇将二人的关系推入慢节奏的第三个阶段。东躲西藏的阿菲在慌乱中夺门而出后，663 和空姐女友的连接线突然断了。对慢节奏的人来说，忘记一段感情很难，开始一段感情同样困难。在阿菲走完了三个阶段后，663 终于向她发出了爱情的邀约。在爱情的邀请书上，见面的时间是隔天晚上 8 点，地点是午夜快车对面的加州酒吧。

隔天，663 提前 15 分钟到，阿菲却没有赴约。因为提前 45 分钟到的阿菲看到外面在下雨，想知道另外一个加州是否也会下雨。于是，她擅自改签了登机牌。663 被延期了（注意，被延期不是被厌弃），时间是 1 年。害怕再次受伤的 663 先是丢了这张登机牌，后来在瓢泼大雨中捡回时，登机牌的时间还在，但地点却被淋湿了。

到这里，后半个故事突然出现了有趣的对调，先是阿菲追寻，后来变成了 663 等待。由于 663 只知道登机地点，而不知道登机时间，他只好买下阿菲表哥经营的午夜快车，这让等待变得异常方便，因为加州酒吧就在午夜快车的对面。

最后，等待以两人在午夜快车的相遇而结束。当阿菲出现时，663 已改头换面了（慢节奏的人不是不会改变，只是需要时间）。他不仅习惯了吵闹的音乐，眼神也发生了变化。当阿菲拉起卷帘门时，非常值得注意的是 663 的眼神。电影用了 5 秒钟的时间，来展现 663 的凝视。663 所有的面部表情都消失了，只剩下专注的凝视。

这种专注的凝视，和阿菲古灵精怪的打量没有本质区别。正是在缓慢节奏的烘烤之下，二人才依据各自的特质，发展出不同的爱情表情。

在午夜快车里，阿菲和 663 有了眼神的交汇。这种注视让他们的幸福感像惊雷后的蘑菇，在温柔的推挤中，产生出意想不到的破

前女友的制服与刚刚起飞的飞机,形成了有趣的对应关系。

梁朝伟的眼神很有魅力,能够完美地诠释注视这一主题。

土能力。这种充满生机的推挤和破土,是只有亲历者才体会得到的幸福。欲望森林中匆忙闪过的人呢?在快感的非理性繁荣被刺破后,等待他们的将是针刺般的疼痛。

在欲望森林里,懂得缓慢的人是注视的践行者,快乐的好朋友,以及幸福的守护人。因为,想要获得幸福,必须学会注视和放慢脚步。

P.S. 这是我给2011届新生放的第一堂观影课影片,好多学生不客气地呼呼大睡过去了。快节奏的好莱坞大片让他们耐心全失,我不太想打搅他们的美梦,只是觉得很遗憾,有些人和有些事,你看得到,想得通,却改变不了。

比如呢?

比如,和这个对缓慢失去耐性和兴趣的地球小村狭路相逢时,该如何是好?

法庭上没有种族、肤色、性取向之分，可是我们生活在法庭之外。

——《费城故事》

我们所没有选择的东西，我们既不能认为是自己的功劳，也不是自己的过错。

——昆德拉

少数派报告：
幸福与不幸的同体双生

2006年10月23日，玛格丽特·钱伯斯和卡珊德拉以不可调和的矛盾为理由，向马萨诸塞州提起了离婚诉讼。By the way，玛格丽特是漂亮女生，卡珊德拉也是。这意味着，在联邦分权制的美国，马萨诸塞州承认同性恋婚姻合法。而另外一些州，争取同性婚姻合法化的道路还很漫长（比如施瓦辛格曾担任州长的加州）。

对很多异性恋夫妇来讲，玛格丽特和卡珊德拉在诉讼中提到的"不可调和的矛盾"一点都不陌生。在这个离婚率居高不下的小星球上，每个人都已经被普及了这样的常识：婚姻如衣服，等婚姻关系比黄花还瘦时，肯定hold不住那件宽大的婚姻外衣，既然如此，换掉它也未尝不可。千禧年后离婚的玛格丽特和卡珊德拉一定受过这样的常识启蒙，所以，当那件同性婚姻外衣显得越来越大时，她们勇敢地走上了法庭。

拿到法院的一纸裁决后，二人在法院门口分道扬镳。那时，

天很蓝，满目是黄的、红的树。微风从干净的柏油路吹来，混合着秋天的气息。这是一个美好的季节，在美好的季节离婚，应该是件好事。

如果在美好的季节分手是好事的话，那么，在美好的季节相逢，会不会让相逢者倍加心旷神怡？

这毋庸置疑。

恩尼斯和杰克，就是在断背山最好的时光里，彼此遇见的。断背山的天，和马萨诸塞州一样蓝，甚至更蓝。溪水不深，却清澈见底。在远离传统社会的"桃花源"，两个漂亮牛仔的自然性情得以真实释放。他们都不善言谈（恩尼斯更为内向），这反而滋生出一种静默的喜悦。在小说中，安妮·普鲁克斯（《断背山》的小说作者）这样写道：

> 他们从未谈论过性，只是让它自然发生。一开始是在夜晚的帐篷里，然后是光天化日。朗朗晴空下和夜晚闪烁的篝火旁——急切地、狂野地、笑着、喘着粗气。声音显然不可避免，但他们总是在回避语言。唯有一次，恩尼斯说："我不是同志。"杰克回答："我也不是。"

身处断背山的杰克和恩尼斯，相逢带给他们的喜悦，一点都不逊于玛格丽特和卡珊德拉。但20世纪60年代和千禧年不可同日而语，虽然不到半个世纪，中间却仿佛隔着一条无法跨越的鸿沟。传统社会像一件沉重的囚衣，牢牢地套住了他们的自然性情。

相逢因此而中断。

这种中断是一种策略，是为了避免受伤。

两人各自娶妻、生子，希望借助婚姻的利剑斩断过去的回忆。

少数派报告 /87

工作的现实需要把两人联系在了一起。在上图中,杰克通过汽车的后视镜窥视恩尼斯;在下图中,二人有一次简短的交谈。在这两幅图中,恩尼斯的形象都和传统意义上的牛仔迥然不同。他耷拉着头、佝偻着背并缩着脖子,这些细微的身体语言和恩尼斯的性格有密切关系。

婚姻是人类智慧的结晶,法律给予两性关系坚强的保障,宗教也不失时机地混进来,用红地毯、鲜花以及让人泪奔的誓词,加强两个陌生个体在尘世的脆弱联系。

杰克和恩尼斯是社会动物，借助婚姻重归主流社会的举动无可厚非。可婚姻不只是保护伞，有时也会成为沉重的枷锁，一旦无法促成幸福，它就会走向反面——变本加厉地促成不幸。杰克和恩尼斯的不幸在于：他们用超人意志冰封了天然的性情，但不肯就范的性情如潮水般涌向传统道德的堤岸。60年代的堤岸没有出口，所有的能量统统被弹回来，悉数落在他们自己身上。

杰克和恩尼斯的不幸源自那次相逢，相逢带来的记忆如此强烈，它像一把锐利的刀，在两人的身上划出很深的伤口，时间的药膏无法愈合它，遗忘的流沙无法淹没它。在这个真爱难寻的现代社会，人们冷漠且功利，不想也不敢相信真爱。当这种真爱发生在两个男人身上时，我们更倾向于怀疑它的真实性。

和我们的玩世不恭相比，小说作者安妮·普鲁克斯显得很笃信：

> 观众也许会质疑两个年轻男子会在冰天雪地的断背山相爱，但没有人会质疑那个带褐斑瓷釉的咖啡壶。所以，如果这个咖啡壶是真的，那么别的也是真的。

但对于两个性取向与众不同的牛仔，市民社会和政治国家无法保持缄默。于是，断背山变成疗伤地——在这里，他们可以脱下日常生活中的伪装。

尽管二人有着同样的性取向，但他们还是性格迥异的独立个体。杰克对幸福的想象大胆、热切、张扬，他理想的未来图景是"两情若是久长时，就该朝朝暮暮"。相较而言，恩尼斯对幸福的想象胆怯、克制和内敛，他的幸福哲学观是"以不变应万变"。幸福观的分歧让二人始终聚少离多、颠沛流离。多年之后，杰克含泪说出那句广为流传的名言：

我是多想戒掉你。

一个人想戒掉另一个人，有两种可能：第一，单恋；第二，彼此相爱，却无法在一起。《断背山》属于第二种，阻止他们在一起的，并非两情不能相悦，而是为世俗社会所不容的两情相悦，惨遭压抑。

两情若是久长时，又岂在朝朝暮暮。这听起来很美，却泛着苦涩和无奈。面对杰克的热切渴望，恩尼斯长期地闪避和拖延，加剧了这种美的浓黑底色。

当然，只要杰克潇洒地转身，这种黑色的美对于他而言便会失去迷人的诱惑力。但杰克是爱情的上瘾者，这让他很难戒掉恩尼斯。可恩尼斯是爱情的胆小鬼，他站在禁忌世界的边缘，想进去却踯躅不前。

这种黑色的美模糊了杰克的视线——既看不到未来的方向，也对未来漠不关心。这种心不在焉促成了一场"意外"——按照杰克妻子的说法，给车胎打气时，飞弹起来的器物要了杰克的命。

从表面看，杰克死于"意外"。任何人（不管幸福或不幸）都可能死于意外，这很正常。但如果深究，恩尼斯才是促成杰克不幸命运的元凶。如果没有恩尼斯的存在，杰克的热情也许不会被唤起而又得不到释放，也不会遭致世俗社会的鄙视和仇恨，最终酿成悲剧（影片并没有明确交代杰克之死是完全出于意外，还是被仇视同性恋的人所杀）。

但如果进一步推论，又是谁促成了恩尼斯的不幸？时代通过恩尼斯的父亲，将偏见的能量传递给了恩尼斯。他的父亲极度仇视同性恋，不遗余力地教导和惩戒恩尼斯，力图让他走上正轨。父亲的努力没有成功，却使恩尼斯成功地留下恐惧的阴影，压得他喘不过气来。

李安深知恐惧的能量何其强大，因而最佳的表现方式是不动声色。这种不动声色通过演员的表演得以呈现：俊朗的恩尼斯一出场，就显得有些萎靡不振。他的站姿始终有问题，缺少通常西部片中牛仔惯有的英气与挺拔。这种有问题的站姿一直没得到纠正，尤其当恩尼斯迈入中年后，摄影机有意捕捉他的背影——萧索和苍凉淹没了恩尼斯的肩背。

通过站姿、背影来表现时代的压抑，可谓别出心裁。通过特写来表现时代的压抑呢，则纯属中规中矩。如果稍加留心，你就会发现，《断背山》到处都是特写。在常规电影中，特写镜头的运用不可能如《断背山》这么频繁。在这部叙事节奏缓慢的电影中，导演借助大量的特写镜头，充分地展现出角色的孤独感——与他人的隔绝，以及与社会的疏离。

通过这些特写镜头，你可以看到两个男主角清晰的轮廓、漂亮的眉眼，更重要的是他们细致入微的表演。当中年的恩尼斯和杰克发生激烈争吵后，内向寡言的恩尼斯开始失声痛哭，这时，你才恍然醒悟：

> 对一个男人而言，"permission to be human" 如同让一只骆驼穿过针眼那么困难；对一个同性恋男人来说，则比让两只骆驼并排穿过针眼还要困难。

这些匠心独运的特写镜头意在表明，即便在杰克和恩尼斯最亲密的时刻，横亘在他们之间的仍是整个时代，身陷其中的杰克和恩尼斯成为彼此生命的囚徒。在这种受尽折磨的关系中，恩尼斯囚禁了杰克的幸福，而杰克则毁掉了自己。

如果没有特写，那么《断背山》将会变成什么样？

没有特写,《断背山》将会变成什么样?

当然不怎么样。

巴斯特·基顿曾言:

用远景表现喜剧,用近景表现悲剧。

在这部频繁用近景表现悲剧的电影中,特写镜头将主角限定在景框内——压抑、囚禁又无从逃遁。

对生活在千禧年的玛格丽特和卡珊德拉来说,两个同性别的人建立起一种美妙的联系,是天经地义、理所当然的事。可在敌视同性恋的时代氛围中,杰克和恩尼斯却被迫恨自己,并任由毒素缓慢渗入两个无辜的家庭,伤及他人的幸福。

在《断背山》里,杰克和恩尼斯遇见彼此后,他们的人生发生了翻天覆地的变化。可惜的是,这种变化过于消极,并不受控制地沉入无底深渊(如 A 图所示):

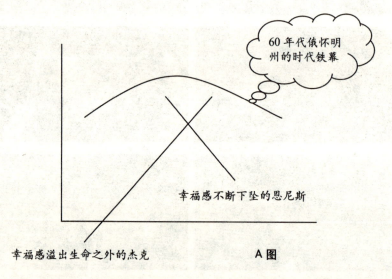

A 图

杰克和恩尼斯非但没能从这段关系中获得快乐,反而伤痕累累。尽管李安把断背山拍得异乎寻常地美,但奇佳的视觉效果遮盖不了这样一个现实问题,即在 60 年代的俄怀明州,两个同性恋男人四面受敌。在时代偏见的重压之下,获得自由的渴望超越了彼此的吸引,抑或是身体的接触。

所谓的时代偏见,常常有意用 "choose to be"(选择成为同性

恋）的判断代替"happen to be"（偶然成为同性恋）的事实。即便到了玛格丽特和卡珊德拉的时代，能看到的，也只是偏见的弱化，而非消失。随之而来的问题是，如果你刚好是一个同性恋，或者不幸落入少数派的罗网，该如何安置人生？

在《断背山》中，杰克和恩尼斯交了一份不及格的答卷。尤其是恩尼斯，蜷缩在可怕的童年记忆中，无法动弹。当杰克建议二人远离尘嚣、买个小牧场共同生活时，恩尼斯摇摇头，固执地走开了。

感情的幸福，毕竟是两个人的事。所以，当杰克步步紧逼时，恩尼斯的一味退缩就显得像背叛了。让恩尼斯感到害怕的，正是打乱秩序，进入未知，这让他如临深渊。杰克越靠近恩尼斯，他就越接近深渊。所以，两个英俊但不挺拔的牛仔，只落得在断背山悄悄啜泣的命运。自然如此秀美、壮阔，可和他们半点关系都没有。

当杰克和恩尼斯躲在断背山悄然垂泪，生怕别人看见时，米尔克刚好快步冲入地铁。过了那晚，他就要正式迈入不惑之年。人们总是害怕孤独，在生日当天尤其如此。所以，当斯科特（詹姆斯·弗兰科饰演，这个美得像瓷器的男演员曾出演过蜘蛛侠的对手，并担任2011年奥斯卡颁奖典礼的主持人）迎面走来时，米尔克像看见救命稻草一般，厚起脸皮和斯科特搭讪。

米尔克长得并不太好看（不太好看的人往往比较耐看），笑起来满眼鱼尾纹（西恩·潘出演这部电影时，远超过40岁）。相比之下，斯科特风华正茂，而且美得令人窒息。

自古以来，人们都懂得美貌的价值。20世纪后半叶的人尤其懂得：唯有极其高超的智慧，才足以取代美貌（极其高超的智慧难寻，因而还是美貌厉害）。这种邂逅产生艳遇的可能性约等于零。但米尔克不是恩尼斯，他大大方方地走上前去，问斯科特要不要和他一起过生日。

按常理，斯科特肯定不要。因为他的原则是不和超过40岁的男人交往（年龄差距往往只是礼貌性的拒绝）。当别人礼貌性地拒绝时，多数人会识趣地知难而退。但斯科特的天资如此惊人，米尔克硬是展开了死皮赖脸的游说（从这点便可看出其不凡的政治天赋）。也许米尔克够坚持、够幽默，斯科特居然答应了。

斯科特不仅如约陪米尔克过生日，之后，还成了他的男朋友。米尔克看起来不讨厌，却配不上斯科特，这是路人皆知的事实。米尔克的言行举止间，会不经意地显露出低调的娘娘腔，这让他看起来阴柔有余、阳刚不足。这样的外表具有欺骗性，很容易让人把他假想成《断背山》里的恩尼斯。

但人和人的本质区别不在外表，而在性格。米尔克大胆热切地追求斯科特时，恩尼斯却在拒斥和拥抱杰克的两难选择间举棋不定。这便是两人的区别，这一本质区别决定了两段恋情不同的命运走向。

当恩尼斯搞砸自己的爱情时，米尔克和斯科特的恋情正在加速升温。为了表现这段急速升温的恋情，导演格斯·范·桑特使用手持摄影机，以捕捉二人日常生活的片段。对于一部政治题材的电影来说，爱情显得不那么重要，因而可一笔带过，用手持摄像机表现二人的恋情，就显得很聪明。不仅如此，手持摄像机捕捉到的影像还能产生意想不到的效果：

> 手持摄影机常用在现实主义风格的电影中，摄影师倾向于采用正常镜头，以避免扭曲视点。在这种风格的作品中，你可轻易察觉画面的晃动感，这是有意为之的结果，其目的是让影像产生纪录片的观感。

在晃动的影像中，二人看起来如此快乐。更为重要的是，晃动

的影像让他们看起来无拘无束。相比之下,《断背山》的影像风格就截然不同:当二人被局限于特写的景框内时,镜头凝定不动,这意味着二人始终无法(没有勇气)冲破各种束缚。

好在米尔克不是恩尼斯。所以,当杰克和恩尼斯被囚禁在断背山时,米尔克和斯科特已经移居至旧金山,并在卡斯特罗社区开了一家店。在店外的橱窗旁,米尔克当街拥吻斯科特。为了表现二人旁若无人的相拥,格斯·范·桑特有意用慢镜头拉长了时间。

在那个敌对同性恋的时代,敢于在光天化日之下表达自己作为少数派的权利,的确冒了天下之大不韪。尽管米尔克和斯科特沉醉在自己的小天地里,但与60年代的俄怀明州相比,70年代的旧金山并没有实质性进步。他们偏离常规的爱,注定要遭遇歧视和冷遇。如果换成是恩尼斯,一定会退缩到阴暗的角落,以避开灼人的目光和恶毒的评论。但米尔克不同,他认为,同性恋遭驱逐、受歧视、被暗杀,完全是因为政府里没有人是他们的喉舌。

当没有人愿意为少数派代言、提案、表达诉求时,普遍的误解将造成持续的隔阂,这不利于改变少数派的艰难处境。为打破时代僵局,米尔克萌生了从政的念头,希望通过竞选打入多数派的核心,借助政治手腕降低误解,减少隔阂。

当垂垂老矣的恩尼斯(不是形体上的衰老,而是精气神上的苍老)从衣柜里拿出杰克仅存的遗物——一件曾经穿过的牛仔衬衫(里面套着恩尼斯的衬衫,意为杰克愿意永远守护恩尼斯)——放在脸上轻轻依偎时,没有政治背景的米尔克和斯科特手拉手,向卡斯特罗阳光明媚的开阔地走去。米尔克怀抱一个肥皂箱,他要吸引人群,为竞选造势。

第一次竞选参事,失败;第二次,失败。第三次参选的米尔克变得更有经验,也更具策略。竞选技巧的圆熟帮助米尔克赢得了旧

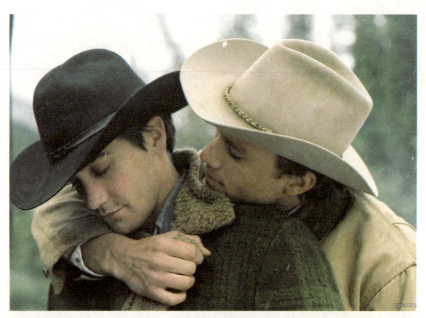

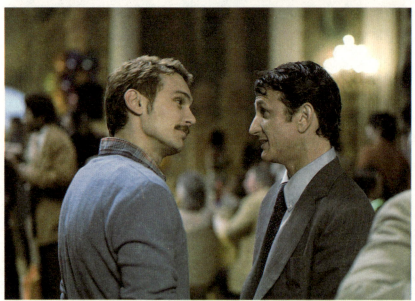

仔细对比两幅图,便可发现《断背山》和《米尔克》的差别。在《断背山》中,两个人始终无法正面注视对方(眼神总带着躲闪);米尔克和斯科特则不同,他们始终可以直视对方(一种可以产生爱意的凝视)。

金山市参事的职位，不仅如此，他还获得市长乔治·莫斯科恩（丹尼斯·欧哈尔饰）的大力支持。在米尔克的斡旋下，同性恋权利保护法案在旧金山市得以通过。与此相呼应的是全国同性恋民权运动的风起云涌，并取得了决定性的胜利。

在《断背山》里，时代的铁幕将恩尼斯和杰克压得喘不过气来。但在《米尔克》里，米尔克在改变自己人生的同时，冲破了时代的铁幕，如 B 图所示：

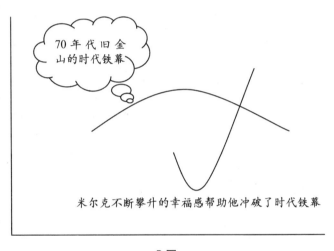

B 图

在幸福感的指引下，米尔克一路披荆斩棘，创造了一个大无畏的新趋势，开启了一个新时代，同性恋作为常态逐渐被人所接受，一些州以立法的形式确认了同性恋婚姻的合法权利（比如玛格丽特和卡珊德拉离婚的马萨诸塞州）。

为少数派盗来天火并非没有代价，冲破时代铁幕必犯众怒，而灾祸就隐藏在众怒中。

对丹·怀特（保守派的坚定拥护者）而言，乔治·莫斯科恩和米尔克的胜利意味着他政治生涯的失败。在愤怒情绪的主导下，丹·怀

特持枪前往市政大厅，先后枪杀了乔治·莫斯科恩和米尔克。当米尔克身中两枪，面向窗户跪地时，窗外出现的刚好是《托斯卡》的巨幅海报。

在米尔克遇害前的那个夜晚，他和斯科特通了一个电话（斯科特曾因米尔克醉心于政治而离开了他）。斯科特表示，如果以后有歌剧上演，愿意陪米尔克前往（这表示他愿意和米尔克再续前缘）。丹·怀特枪膛射出的子弹，将这个浪漫的约定击得粉碎。

米尔克死后，旧金山市民发起了悼念活动。人们举着蜡烛，星星点点的烛光照亮米尔克通往天国的路。米尔克用一己之力，为少数派赢得了通往幸福之路的通行证。在他撑起的天空下，玛格丽特和卡珊德拉可以手拉手，为她们的幸福放声歌唱。

在米尔克遭枪杀后，剪辑师把米尔克和斯科特初次相识的镜头剪辑进来（剪辑师是很容易被忽略的艺术家，在剪辑之前，他必须通读并熟悉剧本，与导演充分沟通，以决定电影的剪辑策略或风格，顺利完成导演的意图）。在那个闪回镜头中，斯科特和米尔克正躺在床上闲聊：

> ➢ 斯科特：知道我怎么想吗？我认为你应该换个环境，认识些新朋友。
> ➢ 米尔克：我需要改变。
> ➢ 斯科特：你现在已经40了。
> ➢ 米尔克：哎，都40了，还没有做成一件值得自豪的事情。
> ➢ 斯科特：继续吃蛋糕吧，不到50你就会发胖的。
> ➢ 米尔克：不，我肯定活不到50。

不经意间，米尔克成为自己人生的预言者，他的确没有活到50

岁，丹·怀特让他的生命定格在49岁。与之相反的是，斯科特的预言未能实现。在米尔克40岁之后的人生里，常年致力于少数派民权运动的他操劳过度，始终保持着清瘦的身材（这可害苦了西恩·潘，为出演米尔克这个角色，他疯狂减重40磅）。

保持清瘦的身材，并非米尔克预先规划好的生活蓝图。在40岁前，米尔克和大多数人一样，生活像一张没有目的的草图，最终也很难成为一幅画。身为纽约保险推销员的米尔克，时刻担心人生会庸庸碌碌地走向终点。但不到50岁，米尔克已经成功完成了一幅精彩的图画——他成为自己时代的英雄。

这个同性恋版的林肯、白人版的马丁·路德金，遭遇了林肯和马丁·路德金的结局，死于枪杀。但历史的洪流淹没不了米尔克，他是时代的强者。与之相比，杰克和恩尼斯没能搭上民权运动的顺风车，尽享不羁的自由和快乐。在关于如何安置人生的终极考题上，同一时代的人交出了完全不同的答卷：

> ➢ 一个慌张；一个淡定。
> ➢ 一个躲躲藏藏；一个明目张胆。
> ➢ 一个被历史的黄沙掩埋；一个成为不朽的雕像。
> ➢ 一个直坠地狱；一个飞上天堂。

人无从选择自己生存的时代，幸福与不幸常常是一枚硬币的两面。司汤达对此很清醒：

> 生活在安逸中的人啊，你们真不知人类幸福为何物，因为幸福和不幸是两姐妹，甚至是孪生姐妹，要么一起长大，要么一起永远保持矮小。

在《断背山》中,恩尼斯的身体形态始终给人萎靡不振之感;相较而言,米尔克的身形则是奋发的、充满活力的,让人看到希望。

为了压抑不幸,恩尼斯使尽了浑身解数。他通过拒斥自己来压抑不幸,可这也扼杀了幸福的可能性。米尔克则相反,他对自己的天然性情敞开怀抱,并愿意下到不幸的山谷。这种大无畏的举动让他获得了巨大的创造力和反击力——在不幸的滔天巨浪浪尖,他时而灵巧闪避,时而全力出击,最终获得胜利。

从这个意义上讲，我们不会也不该忘记米尔克。在追寻幸福的道路上，我们都需要不羁的自豪感，以及无畏的自信心。

P.S. 每次看《X战警》，都觉得那是一个关于少数派为权利而抗争的故事。还好，他们有卓越的超能力，让总统知道自己的诉求易如反掌。和《X战警》相比，现实世界复杂很多，困难很多，因此，要让这个世界变得更好，我们需要的不仅是耐心，还有勇气和智慧。

幸福的人无所畏惧,即便面对死亡亦无所畏惧。

——维特根斯坦

人要是惧怕痛苦,惧怕种种疾病,惧怕不测的事情,惧怕生命的危险和死亡,他就什么也不能忍受了。

——卢梭

无常世界的美丽人生：
在不幸中锻造幸福的钱币

我有一个很要好的朋友，是高中时期的同学。高考总不能如意（复读3年），反而激发了他的人生斗志。从一个不太好的大学毕业后，振翅高飞到上海，并有幸进入了房地产行业。

之所以有幸，是因为房地产行业在中国芝麻开花节节高。在"男怕入错行"特别成为真理的时代，他做出了最正确、最明智的选择。经过几年辛苦打拼后，和几个朋友到镇江做房地产项目。某年春节，偶遇他，出奇地瘦，肠胃功能混乱，体内有息肉，常常痛。言谈间，出现的高频词汇是累。

"既然累，那就换一个工作好了。"我劝道。

"没办法，开弓没有回头箭。"他回答。

在这场只许胜不许败的战役中，同学冒着身体倾覆的危险，不顾一切地撞开幸福的大门，仿佛门后藏着一个理想的童话世界。

但门后丰盈的物质世界就一定意味着幸福吗？时间倒回到70年

前，1939年，二战的阴云笼罩着意大利，圭多和朋友正开着破车，从乡下前往阿雷佐小镇，准备在那里开始新生活。途经一个小村时，汽车抛锚了。

趁朋友修理汽车的空当，圭多抓紧机会和一小姑娘讲大话。大话才起了个头，多拉突然从天而降（为烧马蜂窝，被马蜂叮咬驱逐的多拉从塔楼飞身而下）。眼疾手快的圭多快步上前，接住了多拉。这样，浪漫爱情喜剧以从天而降的邂逅开始了（一种可以产生爱情的相遇）。

帮多拉吸出马蜂的毒液后，圭多和朋友驱车前行。在圭多的规划中，未来的理想生活是在阿雷佐开一家书店，然后开始幸福的单身生活。不过，理想之树常青，生活往往是灰色的。在开店必经行政审批的现实世界，圭多出师不利。有犹太血统的圭多惹恼了文化局的办事员鲁道夫，无意中把一盆花砸在他头上，被鲁道夫沿路追打。仓促逃跑中的圭多再次邂逅了多拉。

如果说一见钟情不可靠，那么二见生情呢？

同样不可靠。

多拉虽然对冒失的圭多有好感，但她却与追打圭多的鲁道夫进入了谈婚论嫁的阶段。按婚姻的通常理解——经济学和社会学的结合——二人共赴婚姻殿堂，是水到渠成、理所当然之事。圭多，作为一个小插曲，会改变故事的结局么？

在日常生活中，我们常遭遇插曲性的偶然事件。但人生太过短暂，在有限的时空里，插曲很难演化成一个完整的故事。比如，A在街边邂逅了B，双方都有好感，二人微笑着擦身而过，然后，一辈子再也没有遇到。这是带有遗憾的插曲（如果人生够长，那么A和B再次相遇、相恋、共赴婚姻殿堂的可能性将大大提高）。

圭多和多拉的两次邂逅，是非常典型的插曲。在结局揭晓前，

让我们先来看看插曲中的主人翁：多拉纯净、甜美、纤尘不染，圭多机智、聪明、善良幽默。二人看起来很登对，这还是其次，重要的是他们互有好感。好感是心动的前奏曲，心动是行动的源动力。

但是，请永远不要小觑现实的强大。按世俗眼光，考虑到婚姻的可能性和可行性，鲁道夫绝对是一个条件优越的候选人：工作稳定、待遇优厚，前途不可限量。对将婚姻看成搭伙过日子的大多数人而言，嫁给鲁道夫这样的人不失为一个好选择。

在现实生活中，这样的思维模式早已取得压倒性胜利，以至于我们不得不暗自为圭多捏一把汗，后来的他，凭什么赢得多拉的垂青？

在这场实力悬殊的竞赛中，如果说鲁道夫的优势来自强大的靠山——职业、地位以及财富——的话，那么，囊中羞涩的圭多只能依靠自身的用心。为接近多拉，圭多可谓奇招频出：

> 冒充从罗马来的督学，前往多拉所在的学校视察；
> 尾随多拉前往歌剧院，只为一睹多拉芳容；
> 让朋友拦住鲁道夫，驱车接走多拉。

在圭多接走多拉后，浪漫爱情桥段层层铺开。对浪漫爱情喜剧而言，桥段的设计至关重要。经过百年的过度开发和利用，所有关于浪漫爱情的桥段几乎都被用尽了。在《美丽人生》的前半段，如何让浪漫爱情桥段显得既在情理之中，又在预料之外，就特别考验罗贝托·贝尼尼（本片的导演、编剧和男主演）的才华和功力：

场景一：雨停后，二人边走边聊。多拉告诉圭多，自己看似难以接近，但只要找到对的钥匙，便可敲开心门。这时，圭

多灵机一动，朝天喊道："玛利亚，钥匙。"接着，一把钥匙从天而降（圭多的灵感来源于几天前的一次巧遇，玛利亚和丈夫有个约定，只要对方一喊玛利亚，她就会从楼上抛下钥匙）。

场景二：圭多想邀多拉吃巧克力雪糕，但多拉矜持地婉拒，并建议圭多不要再为小事麻烦玛利亚（玛利亚刚好是圣母的名字）。圭多却认为，吃雪糕不是小事，于是高声对天喊道："玛利亚，派人来通知，几时吃雪糕。"接着，一个医生向二人走来，说道："七时。"（医生回答的是谜底，谜面是圭多几天前出的，这个巧合再次震慑了多拉。）

场景三：在度过一个惊喜频出的夜晚后，圭多陪多拉步行回家。临别之际，多拉说："你全身湿透了。"圭多说："衣服湿没关系，帽子湿才不舒服。"兴奋的多拉照葫芦画瓢地对天大喊："玛利亚，派人送顶干帽子给他。"接着，一个骑自行车的路人停下，走过去摘掉圭多的帽子，把自己头上的干帽子换给圭多（这又是一个巧合，圭多之前拿了那人的帽子，现在那人趁机换了回来）。

3个奇招，3次巧合，能够改变故事的结局吗？童话故事里的公主通常都是与王子一见钟情，在魔法解除后，和王子走进婚姻殿堂，从此幸福地生活着。可《美丽人生》里的公主多拉，却面临一个困难的抉择：候选人站在天平的两端，一边是快乐的穷光蛋圭多，另一边是惹人厌的公务员鲁道夫。

选择了圭多，温馨欢愉的生活便会在前方散发出迷人的微光；而选择了鲁道夫，幸福的大门将立即关闭。

选择鲁道夫意味着幸福大门的关闭，这样的断言并非毫无道理。在圭多作为竞争者出现前，多拉对作为婚姻候选人的鲁道夫已经颇

有怨言。在多拉眼里，惹人厌的鲁道夫绝对不是一个良好的生活伴侣，具体表现为：

> ➢ 在女性面前没风度；
> ➢ 强迫多拉做她不愿做的事；
> ➢ 对多拉的不自在视若无睹。

为了巴结上司，一心想在仕途天梯上攀爬的鲁道夫根本不顾及多拉的感受。当多拉表示不想参加上司的聚会时，鲁道夫一口应承下来，但转瞬便在上司面前表示绝不迟到。多拉是个容易紧张的女人，一旦遇到不情愿的事，便会不停打嗝。打嗝，既是多拉精神不适的表现，也是她有声的抗议。

鲁道夫作为一个双面人，在圭多面前飞扬跋扈，在上司和女友面前唯唯诺诺，这让多拉看不清鲁道夫的真实面目，也看不清未来生活的方向。

穿着晚礼服的多拉情愿赖在床上，也不愿参加自己的订婚晚宴。在母亲的强迫下起床后，多拉仍不停地打嗝。多拉之所以不愿参加晚宴，是因为她有一种隐约的担忧，害怕婚后的幸福感大面积滑坡，如 A 图所示。

在 A 图中，鲁道夫像一根垂直向下的直线（由于缺乏生活默契），直接拉低了多拉的幸福感。多拉的担忧并非毫无道理。性情恬淡的多拉崇尚简单自由的生活方式：

> ➢ 只想要一两杯巧克力雪糕；
> ➢ 微风细雨中散散步；
> ➢ 在大家面前表现得自然然。

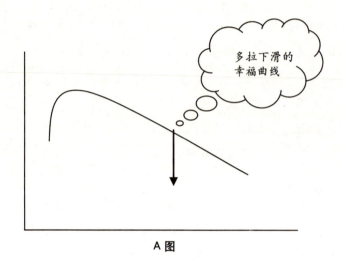

A 图

这种简朴、自然的生活方式，是装腔作势、阳奉阴违的鲁道夫给不了的。在他心目中，理想的太太应该具有以下特质：

➢ 娴熟适应各种社交场合；
➢ 在陌生的达官贵人前举止优雅；
➢ 主动迎合官方意识形态。

和胜利在望的鲁道夫相比（多拉毕竟还是前往订婚晚宴了，如果没有意外，二人订婚是板上钉钉之事），圭多显然希望渺茫。作为订婚晚宴的侍者，他和多拉交谈的机会几乎等于零（被宾客重重包围的多拉很难接近）。

然而，好运的降临有时毫无道理可言，它给圭多和多拉提供了一次交谈的机会，在那次简短的交谈中，多拉给圭多下了一个简单的指令：带她走。这一指令似乎是多拉在令人厌烦的社交场合头脑发热临时仓促做出的，但实际上并非如此。

如果说多拉对鲁道夫的了解来自经验的话，那么，她对圭多的

这部电影中,色彩起着至关重要的作用。影片半悲半喜,上半部分是喜剧,因而大量运用了明亮的暖色调;而下半部分是悲剧,几乎所有的场景都显得阴冷、灰暗和肃杀。

信任更多地依靠直觉。多拉的直觉告诉她,只要圭多在场,必有惊喜出现。在多拉的想象中,圭多的热情、幽默和机智能够汇集成一股垂直向上的暖流,如 B 图所示。

对多拉而言,这种向上的、充满欢悦的生命暖流和自己的理想

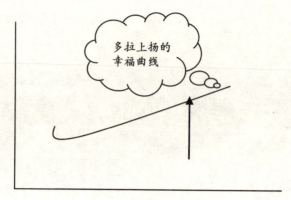

B 图

生活不谋而合。多拉仓促间做出的选择像跳水台上的跳板,她希望借跳板的弹力,撑起沉寂已久的幸福曲线。

在多拉的鼓励下,圭多再一次给她带来意想不到的惊喜——像现代罗宾汉一般,骑着白马出现在酒店大堂,带着多拉绝尘而去。到这里,剧情出现了看似不太可能的逆转。观众可以接受这种逆转,因为对于"弱者"的获胜,大家都乐见其成。此其一。

其二呢,圭多和多拉都是凭直觉生活的人,他们对幸福的构想是感性的、诗意的。婚姻是经济学和社会学相结合的铁律在多拉面前土崩瓦解,这是她在众目睽睽之下跳上白马的根本原因。当影片行进到将近 1/3 时,《美丽人生》触及了与幸福有关的核心命题:

人应该怎样过一生,才算幸福?

在《芝加哥》里,为了获得幸福,罗克西·哈特(芮妮·齐薇格饰演)不惜一切代价,在名利的天梯上艰难爬行。与之相反,《美丽人生》中的多拉轻松地挥了挥手,干脆利落地告别了过去的生活。多拉就像一个搭乘热气球旅行的乘客,不断为热气球减重,以便轻

松自在地接近自我。而罗克西·哈特则是高速公路上奔驰的法拉利，不断加速的指针一端指向自我，另一端则指向地平线。

一个减重，一个加速，两种截然相反的行为模式都是为了获得幸福。在现代文明铸成的幸福观中，加速的幸福观取得了压倒性的胜利。在这个减重看起来有些不合时宜的年代，多拉优雅地转身，头也不回地走开了。在多拉的认知中：

减法运算是获得幸福人生的必由之路。

多拉的幸福人生路上，只要有一座简朴温馨的小屋就够了。而圭多带着多拉前往的，正是这样一座绿树环绕、灯光温暖的简朴小屋。小屋里盛开着各种鲜花，满怀喜悦的多拉既好奇又小心翼翼地走进了小屋。之所以好奇，是因为幸福的大门已经开启；之所以小心翼翼，是担心太用力，会踏碎脆弱的幸福。

眼中充满笑意的圭多紧随其后。当圭多跨进幸福的大门后，摄影机停留在门口，形成一个空镜头，完成了叙事上的起承转合：为了压缩婚后生活的时间，聪明的剪辑师花了1秒钟，用了一个空镜头，成功略去了四五年的时间。

这一压缩时间的剪辑相当紧凑，但并不难理解。因为在下一个镜头中，两人的儿子约叙亚从盛开着鲜花的房间跑了出来。接下来，圭多用自行车载着妻儿，在城市间灵巧地穿越。尽管三人同乘一辆自行车显得很局促，但在摄影师捕捉到的影像中（运用正面、侧面以及背面拍摄技巧，并配合中景、远景和全景），一家人洋溢着幸福和快乐。

在这个段落中，导演用简练的镜头语言表明：多拉生活得很幸福。使多拉幸福感提升的另一事件是母女谅解的达成。母亲对多拉

圭多创造出来的幸福——它与财富无关,与个人的努力和用心有关。

在名利场艰难攀爬的罗克西·哈特

的恨意（多拉没有顺从母亲的心意，在订婚晚宴上毫无征兆地出逃）并非影片的重点，因而没有着力展现。为表现母亲恨意消融的场面，罗贝托·贝尼尼的非凡才能得以再次展现。当约叙亚独自照看书店时，外婆走了进来，以下是二人的简短对话：

> 外婆：我要这本书。
> 约叙亚：5里拉。
> 外婆：上面写着10里拉。
> 约叙亚：全部半价。
> 外婆：把这交给你妈妈，告诉她是外婆给的。
> 约叙亚：我从未见过外婆。
> 外婆：想见吗？
> 约叙亚：想。
> 外婆：你明天就见得到。
> 约叙亚：明天？
> 外婆：是，明天是你的生日，你外婆会带份大礼来。
> 约叙亚：新的坦克？
> 外婆：不，令你惊喜的礼物。把这封信交给你妈妈，再见，约叙亚。
> 约叙亚：外婆，忘了找钱给您。
> 外婆：谢谢。

两人的对话很简短，但在有限的对白中，传递出来的信息却十分丰富：

> 第一层：约叙亚从未见过外婆——母亲没有原谅多拉；

第二层：约叙亚即将见到外婆——母亲恨意的消融；

第三层：简短对话后，约叙亚便知来者是外婆——他继承了父亲的机智和聪明。

细心的观众可以发现，在这段对话行将结束之际，外婆的扮演者有一小段非常到位的表演。当约叙亚说"外婆，忘了找钱给您"时，已经转身，朝书店门口走去的外婆突然定住。这时，摄影机用中景画框锁定外婆的背影，那稍微有点颤抖的背影传达出某种欲说还休的信息。接着，外婆优雅地转身，眼角、嘴角充满笑意地看着约叙亚。由此可见，母亲不仅谅解了女儿，而且对三口之家的幸福颇为认同。

在接下来的一个段落中，剧情开始陡转急下。而剧情的突变，正好应验了罗伯托·贝尼尼在开篇的独白：

这是一个简单的故事，但不易说，像寓言，有悲有喜，也像寓言，叫人不可思议。

当多拉把母亲接到家时，却发现一片狼藉。当时正值德国纳粹有计划、有组织地消灭犹太人的高峰时期，有犹太血统的圭多和约叙亚自然不能幸免。他们被捕，像牲口一般运往集中营。多拉不是犹太人，本可幸免的她却执意跟随前往。

集中营是人类历史上最恐怖的杀人工具。后来的史学家用 genocide（由希腊语中表示种族的词头"geno"和拉丁语中表示屠杀的词尾"cide"组成）这个词来指涉纳粹令人发指的罪行。在整个人类历史上，大屠杀并不罕见。但20世纪的种族大屠杀却是历史上绝无仅有的，汤因比的看法是：

20世纪的种族大屠杀是在专制政权的蓄意命令下冷酷实施的,种族灭绝的执行者利用了当今所有的技术手段和组织手段,使有计划的大屠杀变得系统而彻底。

在二战中,约有600万犹太人被杀害,这一数字占全欧洲犹太人的3/4,占全世界犹太人的2/5(但受害者并非只有犹太人——500万新教徒、300万天主教徒和50万吉普赛人也在集中营中消失了)。让人闻风丧胆的奥斯维辛集中营的屠杀效率最高,创下了每天杀害12000人的骇人记录。

圭多、多拉和约叙亚被送往的,是和奥斯维辛同样可怕的集中营。在这条杀人流水线上,纳粹对囚犯进行了系统的开发利用。在活着的时候,他们是维持集中营运转的劳动力,死后则被当做"原料":

- 骨灰用做肥料;
- 头发支撑床垫;
- 骨头敲碎制成磷酸盐;
- 脂肪用来做肥皂;
- 金银假牙被取出,存放在帝国银行的保险库里。

起先,在父爱的包裹下,约叙亚一直以为这是一场惊险刺激的无害游戏(不要忘记,圭多是编织谎言的高手,他凭善意的谎言赢得了多拉的爱)。为了不让约叙亚幼小的心灵留下深重的阴影和创伤,圭多谎称他们在做一个通过赢取积分来获得真正的坦克的游戏,以此为约叙亚编织了一个抵御白色恐怖的"隐形斗篷"。但在集中营中,要想谎言不被拆穿,比登天还难。当约叙亚似懂非懂地听到纳粹屠杀犹太人,并将他们拿来做肥皂的传言时,他开始怀疑父亲,

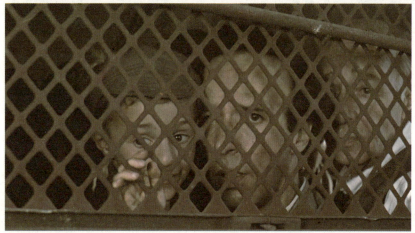

铁栅栏在《美丽人生》中很少出现,但当它出现时,却意味深长。在此之后,影片出现了重要的转折。上图中,铁栅栏传达的是隔离之感;而在下图中,铁栅栏传达的则是囚禁之感。

并表示不想继续这个游戏,要立即回家。

这时,机智的圭多先是歇斯底里地大笑,表示从未听说这样荒谬的事,哪里可能把人的脂肪拿来做肥皂。但这样的说辞太单薄,说服不了执意想离开的约叙亚。圭多将计就计,表示自己也很想离

开,同时若无其事地告诉约叙亚,在游戏中他的积分累计已经很高,此时放弃,实在可惜。但这并不要紧,因为坚持下来的人终归可以赢得坦克,让别人去获胜好了,没什么大不了的。

圭多欲扬先抑的策略奏效了。当他带着约叙亚走向大门,准备彻底放弃游戏时,约叙亚退缩了。圭多成功地消除了约叙亚的疑虑,重新激发了他获胜的斗志。原本处于疑惑、疲惫双重夹击下的约叙亚,幸福感骤降。但在求胜欲望的激发下,他的幸福感又开始一路攀升,如 C 图所示:

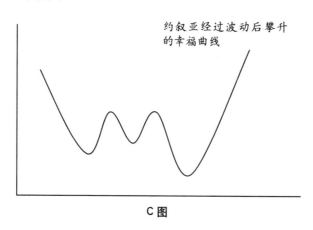

C 图

为瞒天过海,在脏苦的劳役结束后,回到监牢中的圭多还得佯装兴奋地捏造当日的战绩。按圭多编织的谎言,当游戏的总分累积到 1000 分的时候,约叙亚就可以获得一辆坦克——真正的而非玩具店出售的坦克。

游戏分数日渐增加,盘旋在集中营中的恐惧也在与日俱增。极权主义演化到极致状态,必会滋生出泯灭人性的罪恶,令人极为恐惧。曾身处极权统治下的昆德拉,对这种恐惧有着精准的认识:

> 恐惧是一种震击,是高度盲目的瞬间,缺乏任何美的隐示。

> 我们所能看到的是一种尖锐刺耳的光芒,而不知有什么事在等着我们。在悲凉这一方面,它在我们面前呈现出已知的东西。

集中营中的狱友无疑受到了这种尖锐刺目光芒的震击,身体虚弱、形容枯槁。不仅如此,震击带来的心理创伤远胜于肉体,而且恢复速度极其缓慢。当集中营中的狱友确知恐惧的悲凉面——死亡——在或远或近的地方紧盯着他们时,幸福感早已不受控制地坠入了漆黑的深渊。

和幸福感散失殆尽的狱友们一样,身处集中营的圭多同样倍受煎熬,但他不能倒下,否则约叙亚身披的"隐形斗篷"就会立即失效。为此,圭多必须借助非凡的力量,方能超越这高度盲目的瞬间。

在残酷的集中营中,为传递思念之情,圭多两次冒险,让希望之火快要熄灭的多拉重燃希望。第一次,圭多借助纳粹的广播向多拉问好,并让多拉知道约叙亚的安全。第二次,在纳粹聚会担任侍者的圭多扭转留声机的喇叭方向,为的是让多拉听到久违的乐章。

在多拉重燃希望之火、约叙亚的幸福感逐渐攀升的同时,圭多的危险却在增加。在纳粹撤离前的"清扫"行动中,为照顾约叙亚,同时寻找多拉,圭多被纳粹发现。在执行枪决的途中,圭多朝躲在铁箱里的约叙亚挤了挤眼,意思是:"游戏快要结束,胜利就在前方。"暗示约叙亚千万不要走出铁箱。

之后,阴暗角落传出连发枪声。圭多死了,他精心编织的"隐形斗篷"失效了。但纳粹已经撤离,有没有"隐形斗篷"已经不再重要。重要的是,游戏结束了,约叙亚赢得了1000分,真正的坦克缓缓驶来。约叙亚不但跳上了坦克,还在离开集中营的途中发现了多拉。兴奋的约叙亚跳下坦克,投入妈妈的怀中,兴奋地告诉妈妈:"我们赢了。"

是的，他们赢了！圭多站在极端黑暗的年代，用非凡的勇气和智慧赢得了胜利。借助这场获胜率极低的战役，圭多向我们传达了这样一个观念：

幸福和火焰一样，需要不断地添加柴火，否则将难以存续。

这样的说法并不夸张。当约叙亚充满希望地玩着惊险刺激的游戏时，《潘神的迷宫》中的母亲却无力为小女孩的幸福感添加柴火。为躲避继父（残暴的纳粹军官）带来的震击，没有"隐形斗篷"加身的小女孩必须启动最后一道防线——强迫自己幻想出一个根本就不存在的神话世界。在这个神话世界中，她化身为天国的公主。但重返天国之路，远比想象中困难。

尽管如此，为逃避恐惧带来的冲击，小女孩选择了继续可怕的游戏。在黑暗的时代，当恐怖的天网越压越低时，小女孩的幸福之光渐渐变得微弱，直至熄灭。在同样黑暗的时代，圭多像一个毫不起眼的小跳蚤，不停地往上顶，直到将恐怖的时代天网顶出一个大洞（如 D 图所示）。空气进来了，约叙亚快要熄灭的幸福和生命之火得以维系。

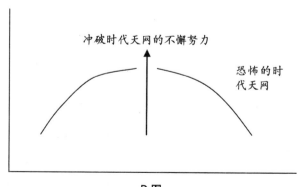

D 图

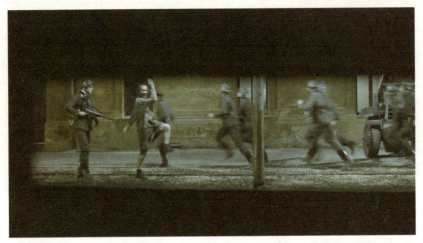

在临死之前，在士兵的押解下，圭多若无其事地操着正步，意在告诉约叙亚，游戏即将结束，坚持就是胜利。

而在 21 世纪的今天，我的高中同学仿佛正驾驶着"胜利号"飞行器在天幕下超低空飞行。尽管时代的光芒变了（恐怖看起来如此遥远，仿佛永不可能再次降临），不像极权时代那么刺目，但依然可见的是——在不远的前方，它仍吐露着幽蓝的微光。如果缺乏辨识的能力，我们完全有可能把它当成幸福的微光，不顾一切地猛冲过去。我总怀疑，诱惑高中同学猛冲的动力并非幸福感，而是安全感的匮乏，逼使他幻想出一个物质充盈的美丽世界，一旦达成条件，人生便可美满幸福。

当我劝不了他时，只好借《美丽人生》告诉他：在极端错误的时代，幸福感的获得有待内在心灵力量的激发（电影后半部讲述的道理）。而在不那么错误的时代，幸福感的获得却有待重拾减重的人生观（电影前半部讲述的道理）。不过回到根本，减重人生观同样依赖内心力量的激发。

重启幸福的革命之路并非不可能，但也没有想象中那么容易。在

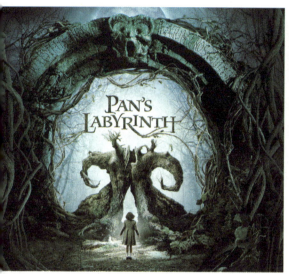 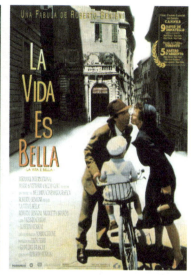

《潘神的迷宫》中的小女孩毫无幸福感可言，在那个高度恐怖的时代，她必须独自探索，以便找到安置恐惧的方法。最后，她找到了潘神——一个只存在于神话故事中的人物。而《美丽人生》中的约叙亚就幸福多了，他的父亲用天才和想象力编制了一件"隐形斗篷"，让他可以逍遥于纳粹法西斯的白色恐怖之外。

劣币驱逐良币的时代，很多错误观念大行其道，阻碍了我们的视听。无论如何，卓越的判断力和良好的方法论是不可或缺的必备要件。

在这个纷繁复杂的世界，你常常可能滑入不幸的境地。为此，你必须找到造成不幸的劣币，并从中锻造出幸福的良币。

P.S. 高中同学在意的是硬通货币，他没有时间区分良币和劣币。这也许是我们这个世界最深重的危机之一。而危机的解除，一定是以个人的幸福为愿景和唯一目标。从现在开始的每一分、每一秒，我们都值得为它努力。

我向其中一人询问，他们这样匆忙是去向哪里。他回答我说，他也一无所知；不但他，别人也不知道。可是很明显，他们定是要去什么地方。因为，他们被一种不可控制的行走欲推动着。
　　　　　　　　　　　　——波德莱尔

是我们，成了金钱的粪土；是我们，成了时间的粪土。
　　　　　　　　　　　　——鲍德里亚

信念即自我实现的寓言。
　　　　　　　　　　　　——塔尔·本－夏哈尔

摩登时代里的众生相：
距离幸福，我们还有多遥远

2007年，雷诺公司（以汽车制造闻名于世）位于巴黎的设计部连续发生了几起自杀事件。大约在5个月的时间里，有3位工程师先后自杀。这发生在以假期多而著称的法国，真让人大跌眼镜。

为什么？

通过整理自杀者的遗言、搜集其自杀前与家人的谈话，人们发现，他们普遍遇到了一些难以承受的困境，且呈现出惊人的一致性：

- 超负荷工作及其导致的焦虑心理；
- 高压的管理政策；
- 体力上的精疲力竭；
- 在工作考核中受到侮辱性的批评。

二战后，全世界好像脱缰的野马，几乎失控地一路狂奔。小小

的地球，终以不可扭转的姿态连为一体。在"快"占统治地位的时代，"慢"成为一种过错。雷诺公司自杀的那几个员工，不幸成了时代的牺牲品，尽管拼尽了全身力气，他们还是被抛出高速行驶的列车之外。

在全球化的资本浪潮中，中国也难以独善其身。在2010—2011年，造就了中国台湾首富郭台铭的富士康集团，因在深圳工厂发生了员工的连环跳自杀事件，成为媒体和大众关注的焦点。从报道分析来看，富士康员工的连环跳竟和雷诺公司员工自杀的原因基本一致：

> ➢ 超负荷工作；
> ➢ 体能常超出承受的极限；
> ➢ 在工作考核中受到污辱性的批评（体罚）；
> ➢ 高淘汰率幽灵般的威胁。

在雷诺公司和富士康自杀员工的身上，似乎负荷着一颗隐而不显的西西弗斯之石。如果不是为了自我以及家庭的生存和发展，他们又何必跳入资本的网络，被各种看得见和看不见的手反复操控。在这块不可承受的资本巨石的重压之下，雷诺公司和富士康员工的幸福感发生了奇异的变化（如A图所示）。

而早在几十年前，为了不被淘汰出局，夏尔洛就在流水线上疯狂地工作。夏尔洛，这个《摩登时代》里的小人物，延续了卓别林经典的银幕造型：一个穷困潦倒的流浪汉，过大的鞋、裤与短小的上衣相映成趣，无所不在的手杖则表明他想保持尊严（在那个年代，有身份的人出门都带手杖）。

在美国电影史上，卓别林塑造的银幕形象迥异于肩膀宽阔、臀

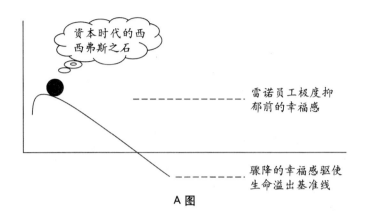

A 图

部紧实的西部牛仔,也完全不同于克拉克·盖博式的不羁浪子,却赢得了全球观众、影评家的一致称赞。为什么?

 这个穿着滑稽、看上去有点像瘪三的人物形象,恰如其分地展现了夏尔洛对资本主义的适应不足(巴赞语)。在不患寡而患不均的20年代末,资本自身的疯狂繁殖已经将人挤压出了人道和尊严的领地。经济大萧条前的美国,80%以上的财富掌握在不到10%的人手中(其他主要资本主义国家的情况也大致如此),这意味着,生活在那个时代的普通大众,可能和夏尔洛一样,对这个疯狂而不合理的世界既无能为力,又不知如何是好。

 木心先生说:"生活是时时刻刻看的,不知如何是好。"生活在20年代的大多数美国人,可没有时间细细咀嚼这份精致的辛酸。所以影片一开始,一群羊便进了羊圈,紧接而来的镜头是一群人涌出地铁口,然后纷纷走进工厂。这个隐喻蒙太奇镜头的含义不言而喻:工人和羊一样,都是任人宰割的牺牲品。

 卓别林是艺术家,更是大老板(1919年,他和玛丽·碧克馥、D.范朋克、M.壁克馥、D.W.格里菲斯共同组建了联艺电影公司)。作为艺术家的卓别林特别能坚持,为了抵御有声电影时代的到来,他比世界电影史晚接受有声技术,这一晚就晚了十年。作为老板的卓别

芒福德将钟表看成是一种精神生活的内在标准,其影响是深远的。钟表发明前,牧羊人是从母羊的分娩来计量时间,农夫是从播种或收获来计量时间。钟表的发明不仅改变了人们的生活节奏,更重要的是改变了人类的生存方式。

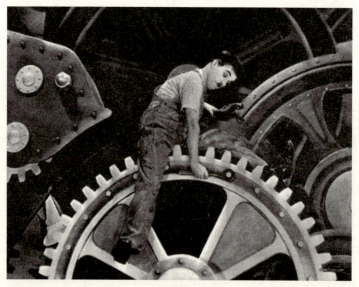

卓别林卡通化地表现了人在机器统治下的失常状态。图中的夏尔洛被卷入机器的内部,却仍条件反射地拧着螺丝。

林也特别有拍摄自由（那个年代的大导演，常常沦为资本的雇佣，很难完全发挥自己的才华），整个好莱坞的导演们在《海斯法典》①的淫威下无奈妥协时，他却肆意地讥讽着资本主义的可耻、可恶和可怕。

在资本疯狂的时代，自由得只剩下劳动力可出卖的工人不得不进入纪律严明的工厂，以谋取生计。作为流水线上拧螺丝的工人，夏尔洛的作息被严密规划：上班、休息、上厕所……一旦和魔鬼（工厂）签订契约，其肉身便不再属于自己（在工作时限内）。精神呢？夏尔洛的表征是失常。即便在休息时间，他还是不忘拿螺丝刀拧秘书裙子上的纽扣、工友的鼻子、妇人胸前硕大而毫无美感的纽扣……

在西西弗斯之石的重压下，夏尔洛的行为已经溢出了正常范围（如B图所示）：

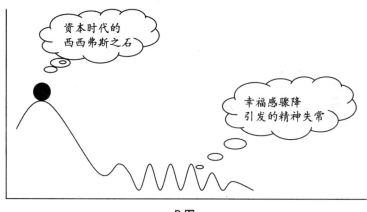

B图

和魔鬼签订契约的代价是不得不透支灵魂，适应不足换来的是呼啸而来又呼啸而去的精神病院的救护车。当夏尔洛获得一段"悠长

① 《海斯法典》是美国行业自律的审查法典，由电影工业和天主教会共同拟定。该法典于1930年出台，1934年生效，规定生产的影片必须经过电影审查委员会的审查，方可与观众见面。1968年，美国电影协会推出分级制，取代了《海斯法典》。

128/ 与幸福有关的十堂观影课

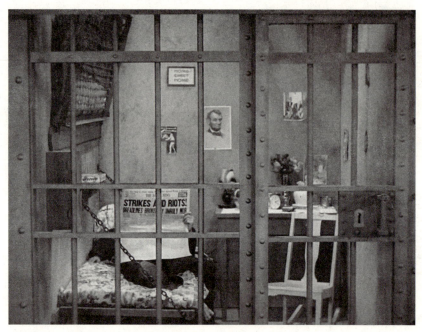

注意墙壁上那张林肯的画像,卓别林的安排可谓别有用心。尽管自由被剥夺,讽刺的是,狱中的夏尔洛看起来非常享受(他正在阅读当日的报纸)。

这是一张很少见的卡通海报,海报中的夏尔洛和流浪女手拉手,共同走向幸福的康庄大道。但卓别林对这一前景没有十足的信心和把握,在他们前去的路上,布满了机器的陷阱。

假期",在精神病院逐渐恢复健康后,他丢掉了工作。不仅如此,盲打误撞的夏尔洛被当做工会领袖抓走,开始了短期的牢狱生涯。在监狱里虽然失去了自由,却衣食无忧。

细心的观众可以发现,囚禁夏尔洛的牢房布置得别有用心。在牢房的墙壁上,挂着一张林肯的肖像画。摄影机滑动时,若无其事地捕捉到那张肖像画,而且是先后两次。美国南北战争时期为民权殚精竭虑的总统的照片,怎么会出现在夏尔洛的牢房中?如果作为导演的卓别林没有精神失常,那么这幅画的出现必有深意(深意是什么,想一想就知道了)。

当羁押期满、终获自由时,夏尔洛却表现出对自由的恐惧。这种穷得只剩下劳动力可出卖的自由很可能让他再次精神失常。接下来,理所当然是"警察与赞美诗"的桥段。为了重归监狱,衣食没有着落的夏尔洛开始"作奸犯科"。夏尔洛的计划进行得很顺利,直到他在囚车上遇到美丽的孤女,才激发了他对生活的憧憬。

孤女的父亲死于罢工时警察的枪击,走投无路的她因偷窃面包被抓。"窃钩者诛,窃国者诸侯"的时代精神把这两个卑微、可怜的个体捆绑在了一起。他们成功逃脱了警察的追捕,为了生活,不得不再次投入工业时代的怀抱。结果是,夏尔洛适应不足的症状再次发作。每次就业的结果,刚好可以证明他是自己所处时代的废人。

如果成为时代废人是一种不幸的话,那么,成为时代宠儿会不会好一点?比如朱迪·嘉兰,这个成名于经典好莱坞时期的耀眼明星,正应了张爱玲"出名要趁早"的名言。作为明星制诞下的翘楚,朱迪·嘉兰的人生可谓光芒万丈。在让她大红大紫的《绿野仙踪》里,朱迪·嘉兰凭借低沉有力的嗓音、自然清新的表演,成为星光熠熠的好莱坞新宠。影片中那首脍炙人口的《超越彩虹》,至今仍然回

荡在她绝尘而去的世界。

然而,电影之为电影,在于其魔幻性。电影是镜,是窗,是没有窗的窗外。想从电影里的人物来认识电影演员,经常会错得离谱。好莱坞影星被类型化,使观众的审美期待也被定型化,常常只接受影星扮演的某种角色。例如,玛丽·碧克馥的艺术生命过早结束,仅仅因为观众只能接受她清纯少女的扮相。

可现实生活中的人,往往难以类型化、定型化。想通过《绿野仙踪》、《星海沉浮录》等流光溢彩的影片认识朱迪·嘉兰,只能是徒劳。朱迪·嘉兰真实的人生呈现出来的是完全不同的另一种景象。在与米高梅签约期间,作为童星的她,如流水生产线上的夏尔洛,像骡子一般疯狂工作。她的工作日程表如下:

> 灌唱片;
> 上广播节目;
> 参加公众活动;
> 每年需拍两三部电影。

一个体能正常的成年人,如果每天工作12—14个小时,稍假时日,难免崩溃(想想雷诺汽车公司的员工)。朱迪·嘉兰以弱小身躯,每天工作12—14小时,还得在大众面前表现得开朗、风趣,简直是一个不可能完成的任务。但尚未成年的朱迪·嘉兰做到了。

不过,成为万众瞩目的巨星,代价也不是一般地大。在人生最美好的少女时期,有五位医生帮朱迪·嘉兰打理一切。其中,一位给她控制体重的药,一位给她安眠药,一位给她清醒的药。此外,还有心理医师、精神医师、咨询顾问⋯⋯

逐渐,她对药物产生了依赖,情绪变得愈发失控,身高只有4

戏里的朱迪·嘉兰光芒万丈，16岁时，由她主演的《绿野仙踪》成为当年最卖座的影片之一，荣获第12届奥斯卡最佳音乐、最佳歌曲两项大奖。

戏外的朱迪·嘉兰充满了悲剧性，其原因并不仅限于个人的因素。

英尺8英寸（不到1米5），却重达180磅（超过80公斤）。能坚持到28岁，对朱迪·嘉兰来说，实属不易。那时的她已结过两次婚，暂时丧失了工作能力，并且成了瘾君子和怪物——要求多、霸道、不专业也不负责。之后，是一个重获新生的朱迪·嘉兰——一连串的东山再起、精神崩溃、企图自杀、历任五任丈夫、再度复出、更多的药物……

一个平常人，恐怕难以承受以上磨难中的任何一种，而朱迪·嘉兰则必须在种种极端情形的反复煎熬下，一肩挑起所有压力。观众的期望、制片商的期望、导演的期望、自我的期望，如海浪般将纤弱、秀美的朱迪·嘉兰推到时代洪流的制高点。

朱迪·嘉兰的人生，得失难言。她是上帝的杰作：面容姣好、才华横溢，过人的表演天赋羡煞旁人，舞跳得也很棒。最可赞叹的是，她可以在纽约和伦敦演出独角戏，崇拜者无数。要知道，今天的好莱坞大明星们，虽仍百媚千娇，却少有这样过人的功力。她的生命呢，却折倒在人生最有为的年华。1969年，朱迪·嘉兰因药物过量死在伦敦的寓所，当时只有47岁，已经破产，瘦弱枯竭到仅有90磅。

朱迪·嘉兰星海沉浮的一生，正好对接上旧好莱坞全盛的黄金时代。按理，这个始终位于时代巅峰的女星，应该随时都能体会到人生的巅峰体验，在沉静和狂喜的交融地带安然入眠，然后从睡梦中微笑着醒来。可事实的境况正相反（如C图所示）。

戏里的朱迪·嘉兰是大众宠爱有加的公主，她的一颦一笑都牵动着亿万观众的心。戏外的朱迪·嘉兰却成了现实版的《摩登时代》故事，最终沦为资本再生产环节里一颗显要的螺丝钉（为了维持其自身有效运转，她周围又聚集了无数颗小螺丝钉）。她的表演、歌喉、身体、私生活统统被展示，成为娱乐小报的头版头条、吸引琐碎（猥

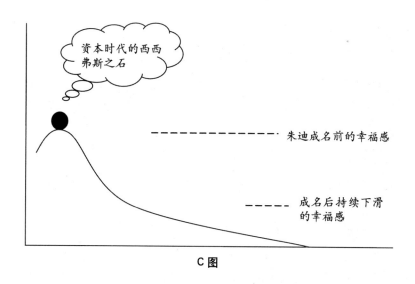

C 图

琐)注意力的法宝,也成为资本再生产的助推器。

在《摩登时代》上演后不到一百年的时间里,法国雷诺公司的员工被更有效地整合到愈发庞大的生产体制中。技术更加发展了,资本可以全球游动了,而附着在隐而不显的大体制下的个人,却愈发贬值了。

在《摩登时代》里,卓别林用动作模仿人被机器化的后果。在远景镜头下,他那芭蕾舞蹈似的流畅动作显得滑稽可笑,继而,镜头拉近,从卓别林悲哀的眼神中,又能读出无限的酸楚。

今日的蓝领、白领、金领……哪个不是夏尔洛的儿女?他们,分明是后摩登时代的芸芸众生。在朱迪·嘉兰绝尘而去的世界,他们的焦虑症状没有丝毫缓解,甚或有所增加:

➢ 极度疲乏;

➢ 饮食紊乱;

➢ 抑郁;

上图中,《摩登时代》里的工人从地铁口涌出,纷纷走进工厂。下图中,《穿普拉达的女魔头》里的安妮·海瑟薇也匆忙从地铁口冲出来,此时的安妮已经懂得时尚界的规则,看起来更加明艳动人,可她幸福吗?几十年前的工人阶级呢?

➢ 体力透支；

……

在这个焦虑蔓延的时代，好莱坞、巴黎、深圳、朱迪·嘉兰、法国白领和富士康员工，刚好成为同一链条的前位与后位，或互为参照的倒影。卓别林则不同，他嘲笑却不失宽厚，辛辣深埋于悲悯之下。在《摩登时代》的开篇，卓别林就开宗明义：

> 摩登时代是一个发生在工业时代的故事，其中讲述了大企业与人们追求幸福的冲突。

在身兼编剧和导演的卓别林眼中，机器统治的表象下，隐而不显的是资本的垄断。资本与个人的战争，已经持续了一个多世纪，结局则早已尘埃落定：人的失控、失落和失败，在心上，不在话下。

当资本压抑了人之为人的天性后，一个个鲜活生动的个体也就变成了呆板无趣的螺丝钉，超负荷的工作带来的不是快乐和满足，而是疲倦、焦虑和压抑。

我没有机会看到雷诺员工的眼神，也不可能看到朱迪·嘉兰真实人生中的眼神，但我总觉得，卓别林特写镜头中的眼神，应该传神地再现了他们的精神状态。

进入20世纪下半叶，资本的统治变得更为精明。跨国公司里的白领们不需要像夏尔洛一般，追着流水生产线狂奔。在知识经济的时代，他们的肉体是放松的。但在知识经济的隐形流水线上，他们的精神需要跑得更快，突然崩溃的可能性也更高。在这个资本隐蔽统治的社会，夏尔洛的魔咒没有得到解除，只是变形发作而已。

人太渺小，在通往幸福的康庄大道上，常常折倒、臣服、囚禁在资本布下的迷宫里。要对资本说不，常常是很难的抉择，但并不意味着永远不可能。

雷诺和富士康员工的极端个案、朱迪·嘉兰缓慢而悠长的并发症已充分说明，在资本占统治地位的时代，每个人都需要有所坚持，有所放弃。对贪婪有余、节制不足的时代说不，也许是重获幸福的革命之路（如 D 图所示）。

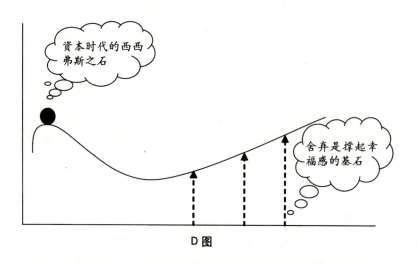

D 图

对幸福颇有研究的罗素曾言：

> 不过在追求幸福的过程中，舍弃也具有它的作用，而舍弃的重要性不亚于奋斗。

攀登高山的人为了恢复体力，会往下山的路走上一小段，以便伸展不同部位的肌肉。同理，舍弃的重要性在于，让疲倦和焦虑的现代人重获活力。

在《摩登时代》里，卓别林想告诉我们，社会制度是种种不幸的根源，因为在很大程度上，个人心理是社会制度的产物。工业时代和后工业时代的喜乐祸福，都能从《摩登时代》的浮光掠影中找出征兆。

在这部饱含善意的经典电影中，卓别林将其先知般的过人才华倾注于作品，观照大千世界中微尘般的个体。同样，在这部伟大的电影里，卓别林对人类（准确地说是资本时代的人类）开出了解救的药方——爱情。至少，在那个充满辛辣讽刺的故事中，夏尔洛和流浪少女经历了种种磨难，最后还是能微笑着手牵手，朝通往幸福的大道走去。

用爱情对抗资本的诱惑，的确是一剂清新的解毒剂。可惜的是，20世纪后半叶和21世纪的爱情中混入了太多的杂质，使其解毒剂的功效大打折扣（为什么会混入杂质，大概是培育爱情的土壤发生了变化）。所以，在千禧年后重看《摩登时代》，并不是要从中获取答案，而是获得灵感，以便在追求幸福的道路上，找到抵制资本浪潮的勇气与力量。

P.S. 为了获得幸福，通常的认知是尽最大可能地索取和占有，但幸福有时躲在欲望的背面，我们有必要找一个恰当的时机，给欲望的缰绳松一松绑。

钝感力的五项铁律:

1. 迅速忘却不快之事。

2. 认定目标,即使失败仍要继续挑战。

3. 坦然面对流言蜚语。

4. 对嫉妒讽刺常怀感谢之心。

5. 面对表扬,得寸进尺,得意忘形。

<div style="text-align: right">——渡边淳一</div>

永不妥协的艾琳·布洛科维奇：
获得幸福的钝感力

1965年7月31日，在英国的格温特郡，有个产妇诞下了一个健康的女婴。这个女孩渐渐长大，却没有长到美丽的程度。相貌平平的她从小就戴眼镜，这让她很难成为众星捧月的小公主。刚好相反，她从小就受够了其他孩子的恶作剧，他们给她起绰号：Rolling Pin（擀面杖）、Rolling Stone（滚石）。

尽管童年过得并不快乐，但她从小就喜欢写作和讲故事。6岁那年，她创作了一篇和兔子有关的故事（水准当然不敢恭维）。再大一点后，她渐渐爱上了英国文学，并想攻读英国文学专业的学士学位。父母的想法有所不同，他们希望女儿读一个实用点的专业（这对就业有帮助）。

经过艰苦的拉锯战，双方达成的妥协结果是女儿承诺选学一门外语，但等父母走开后，她就改报了古典文学专业。

毕业后，父母的担心应验了。古典文学专业很难给她的履历加

分，想靠这个不实用的专业找一份回报丰厚的工作，几近不可能。她只得退而求其次，在伦敦的国际特赦组织总部①找了份工作。这份工作待遇平平，但足够她应付日常开支。

之后，她去了葡萄牙，和当地的一位记者坠入情网。无奈的是，这段婚姻来得快，去得也快。3年后，二人离婚。婚姻失败的她回到了英国，并带回了3个月大的女儿。成为单身母亲只是不幸之一，之二是她连国际特赦组织这样的工作也找不到了。

由于没有供养来源（她的父母是工人阶级，经济并不宽裕），她只好靠微薄的失业救济金养活自己和女儿。其间，她和女儿住在爱丁堡的一间小公寓里。由于租金便宜，公寓里没有供暖设备。

在那段时间里，她的生命充满了灰暗。更要命的是，她不知道这段灰暗的日子还要持续多久。间或，生活也会闪耀出一丝微弱的光芒，但那些光芒只是希望，而不是现实。

当生活重担压得英国单身母亲喘不过气来时，美国的单身母亲艾琳·布洛科维奇也遭遇了应聘失败，接着又发生了一场车祸。对一个中产的美国人来说，这样的车祸算不得什么（他们通常都会买保险）。可这个美国单身母亲没有保险，倒有1.7万美元的债务。濒临破产的她还要养3个小孩——一个8岁，一个7岁，还有一个只有10个月大。

焦头烂额的艾琳，勇敢地走上了法庭。一般来说，陪审团倾向

① 国际特赦组织（或称"大赦国际"，英文名为 Amnesty International，简称 AI），是一个致力于人权监察的国际性非政府组织，于1961年创立，由世界各国民间人士组成，监察国际上违反人权的事件。现在全世界已经有超过200万名会员，是全球最大的人权组织，奉行并推广《世界人权宣言》及其他国际法的人权法则，主要的工作是预防及终止肆意侵犯身体以至精神方面的健全、表达良心的自由以及免受歧视的自由。该组织于1977年获诺贝尔和平奖，1978年获联合国人权奖。

于同情弱者，但被告律师信口雌黄，把艾琳塑造成一个为骗取赔偿而不择手段的母亲。艾琳不是这样的人，但这并不意味着她的素质很高。这个前维奇塔选美小姐在任期结束后，决定放弃优雅的讲话方式。她语速极快，骂脏话一流，攻击起人来不留情面。在对方律师的引诱下，情急之下的艾琳在法庭破口大骂，结果，在被告律师精确的算计下，艾琳被塑造成了另外一个人——素质低、冲动、不可靠也不可信。

结果可想而知，单身母亲艾琳败诉了。败诉时，她的账户余额仅为 74 美元。回到家，她还得整理好败诉后糟糕的情绪，面对 3 个尚未懂事的孩子。未满周岁的小女儿不停地啼哭，好像是生病的前兆。可艾琳什么也做不了，除了祈祷。在医疗费用高得惊人的美国，她只能寄希望于上帝。

从一开始，《永不妥协》便给我们展现了一个彻头彻尾失败的女人公艾琳——婚姻失败，失业，有 3 个孩子却没有抚养的能力。在生活的重压下，谁都会焦虑和不安，英国单身母亲是这样，美国单身母亲也是这样。过重的负荷无疑压低了艾琳的幸福感，如 A 图所示：

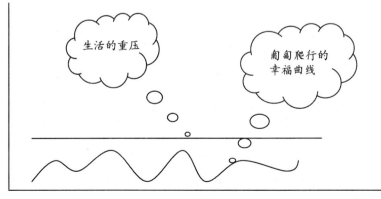

A 图

在生活的重压之下，人很难感到幸福。这种由于过重的压力而无法获得幸福的曲线，暂且可称为匍匐爬行的幸福曲线。处于这种状态下的人，像战壕中的战士一样，为躲避生活的袭击，始终提心吊胆。

在恐惧、压力和沮丧的重重围困下，人们常会做出惊人的举动，艾琳也不例外。在用尽一切可能的方法后（包括给她聘请的律师艾德打电话，希望对方能够给予人道支援，但对方根本就不回电话），艾琳径直跑到艾德的事务所，理直气壮地告诉事务所的工作人员，她是新来上班的员工。

当工作人员给艾琳安排办公桌时，艾德识破了她的小诡计。识破诡计很简单，因为艾德根本就没有聘请她。被识破诡计后，通常情况下，人们都会羞愧难当。但艾琳不是一般人，她非但没有丝毫羞愧感，还显得理直气壮。让她理直气壮的原因听起来有点盛气凌人：

> 你必须给我工作，因为我找不到工作；
> 你们缺人，否则就不会不回客户的电话了；
> 我很聪明、努力，能做任何事，如果你们不请我，我就不走了；
> 别逼我求你，如果我做不好，就开除我。

大概有生以来，艾德从未见过这样的女人，所以显得有些不知所措。艾琳基本上毫无道理，但她理直气壮，这要归功于她有一种面对挫折的钝感力。在这个"迟钝"的女人面前，艾德妥协了（善于妥协，是律师的职业病）。

鉴于艾琳的低学历和无相关工作经验，艾德给她提供了一份简

艾琳的着装风格可谓惊世骇俗：艳俗、暴露。不走寻常路的艾琳既没有好的人缘，也很难赢得艾德的真心赞赏。但在这部电影中，不得不提及的是艾德的豁达，面对艾琳这个极不寻常的女人时，他的克制、忍耐和理解，不仅帮助艾琳度过了人生最艰难的时期，也为自己寻找到一个得力干将。在艾琳的努力下，一个傲慢的大公司被打败了。

单的秘书工作。当然，由于工作没有技术含量，她得不到普通员工的福利。

对一个走投无路的单身妈妈来说，这已经是相当成功的谈判。但对艾德来说，聘用艾琳简直是一场灾难。艾琳不懂办公室着装规范，穿得花枝招展——以品位差、暴露的服装夺人眼球。艾德委婉地建议艾琳改变穿衣风格，以融入团队。

被老板委婉提示后，通常人都会心领神会地改头换面。但对人情世故迟钝的艾琳，却对老板的友情提示直截了当地加以回绝，她认为自己还年轻，想怎么穿就怎么穿，老板无权干涉她的穿衣风格。当艾德无奈转身、准备离开之际，艾琳冷不丁地建议他不要打那种老掉牙的领带（绝妙的回击）。

人生的多重失败并没有击垮艾琳，刚好相反，失败帮她找到了自我，变得比从前更自在。由于比常人更深切地感受到人生的艰辛，艾琳知道背水一战的重要性。她倍加珍惜来之不易的工作机会，为之倾注了所有心力。

在专业分工日益细化的年代，对没有专业知识的艾琳而言，想要找到一个属于自己的领域，并非易事。好在她认真尽责，并有一种打破砂锅问到底的执拗劲儿。在帮艾德寻找一个房地产公司的档案时，艾琳无意中发现了可疑之处：在 P&E 公司（一家电力大公司）牵涉其中的房地产纠纷案里，为何原告们都疾病缠身？

当她带着疑问询问同事时，得到的只有冷言回应（言外之意是她多管闲事）。遇此情形，一般人大概也就知难而退。但艾琳不是一般人，她对别人的羞辱天生迟钝。在冷漠、僵硬、讲求效率的现代社会里，艾琳的迟钝反应正好成为抵御焦虑、挫折的盾牌。

正是有这面盾牌的掩护，没有专业知识的艾琳才敢主动请缨：调查案件的真相。当艾琳向艾德提出申请时，艾德正在打一个很私

密的电话。为打发走艾琳，艾德含糊其辞地答应了。获得老板首肯的艾琳很激动，立即投入案件的调查工作中。

没有专业知识的艾琳凭好奇心投石问路，她想弄清楚，为什么房地产公司想买走那么多人的房产，并且乐意为他们的疾病治疗付费？虽然缺乏专业训练，但艾琳的调查工作却开展得有条不紊：

> 调查：通过问答的方式，艾琳得知，电力公司想买走当地居民房产的原因是铬；

> 咨询：大学教授告诉艾琳，铬有多种存在形态，有的铬是致命的，如果想查清真相，需要找到排放记录，到相关水利会查找存根；

> 取证：一些小谎言加一点美色，艾琳获得了取证的机会，成功复制到她需要的证据；

通过调查受害人、咨询大学教授、到水利会取证，艾琳已经初步了解了案件的来龙去脉：电力公司排放的六价铬与当地居民的病变存在因果关系。对侵权案件来讲，因果关系可谓"皇冠上的明珠"。能证明侵权事实和损害结果之间存在因果关系，基本上算是撞开了胜诉的大门。

这是让人兴奋的好消息，对毫无专业知识的艾琳来说，尤其如此。可是，当艾琳拿着"皇冠上的明珠"回到律师事务所，等待她的却是被开除的惨淡收场。艾德认为艾琳失踪了一周，开除她有理有据有节。艾琳则认为事先知会过老板，且没必要时时汇报自己的行踪。双方各执己见，僵持不下的结果是艾琳卷铺盖走人。

回家后，再度失业的艾琳感到极度沮丧，失业的恐慌如寒潮般一波接一波地袭来。最糟糕的是，失败的记忆始终挥之不去，这已

经够让人难受的了,何况,这个失败的母亲还有现实问题要解决,她得想办法养活3个孩子。

在通常的故事叙述中,事情总会出现转机:当上帝给不幸的人关上一扇门时,总会在某个地方为她打开一扇窗。《永不妥协》也不例外,只是与此稍微有点不同。盛怒的艾德关上门后没多久,再次打开了那扇被他关上的门。开门的动机并非出于好心,而是出于利益。艾琳的调查报告引起了艾德的兴趣,于是他亲自登门拜访,希望聆听艾琳的调查结果。

既然艾德对调查结果感兴趣,那么在一切和盘托出之前,先主张自己的权利,这对于急于摆脱困境的艾琳来说不失为一种明智之举:

> ➤ 重新签约;
> ➤ 加薪;
> ➤ 享受员工福利;
> ➤ 争取牙医保健。

谈判的结果是,艾琳获得了10%的加薪和员工福利。对艾琳和艾德而言,这是个双赢的选择。艾德得到了至关重要的证据,艾琳重新获得了工作。这一次,失败的痛苦没有像寻找猎物的秃鹫般久久盘旋在艾琳头上。一旦复职,信心满满的艾琳再次上路了。

随着调查的持续进行,P&E公司开始有点如坐针毡了。为阻止艾琳继续深入调查,P&E公司派了一个律师前来斡旋,希望提高房地产收购价,以了结这场风波。

艾德最初的设想是提高要价,为当事人争取更大的利益(这有助于艾德报酬最大化,他和当事人签署的是附条件的付酬合同,如

电力公司提高赔偿，他取得40%的报酬；如电力公司拒绝，则分文不取)。但随着调查的深入，牵涉此案的受害者越来越多。

在调查的过程中，艾琳走访的受害者越多，看到的苦难就越多。他人的苦难击中了艾琳的恻隐之心，她觉得应该为受害者做点什么。当艾琳把自己的想法告诉艾德时，艾德一口回绝了艾琳的提议。他不想把案件从房地产纠纷案上升到侵权诉讼，这样，他的压力就会无限增加——和一个市值280亿美元的大公司对抗。

换作其他员工，看到老板一口回绝提议并开始发飙，可能会识趣地打住，但艾琳却不识趣地火上浇油。她这么不识趣，除了性格方面的钝感之外，当然还有正义感和自信心在作祟。正义感让艾琳明辨是非，自信心让她预感该案天时地利人和，辅之以时间，侵权诉讼获得胜利将是水到渠成之事。

在怒气渐消后，冷静下来的艾德开始重新考虑案子的可行性。诉讼的前期成本的确值得担忧，但如果牵涉的受害人规模庞大，那一切都可重新计议。精明的艾德给艾琳下了个指令，如果她能找到确凿有利的证据，他就愿意趟这趟浑水，接下这个环境侵权诉讼案。

重新上路的艾琳表现得越来越专业，毕竟，她跟踪这个案件已经好几个月了。要扳倒一个市值280亿美元的大公司，可不是一件易事。要知道，这种巨型企业背后都有一个精英律师组成的后援团。如果不是铁证如山，那么，艾琳的坚持就会毫无用处。

对普通人而言，环境侵权诉讼显得有些神秘。其实，除了诉讼规则的轻微差异之外，环境侵权案件和普通诉讼并无不同，证明的过程换汤不换药。艾琳要做的，仍然是简单的推论：损害事实（当地居民的生病原因）和侵权行为（电力公司使用六价铬的事实）之间存在因果关系。

为取得艾德的支持，也为加固因果关系，艾琳直奔各种水源出

艾琳这个满嘴脏话的选美小姐,没少让自己的老板艾德吃苦头。虽然艾德看似时时处于下风,但这种柔性的管理策略,却让他"吃小亏,占大便宜",最终,在艾琳的帮助下,他赢得了有生以来律师费最高的环境侵权集团诉讼案件。

口。这样的调查耗时、乏味,让人精疲力竭。尽管如此,全身心投入工作的艾琳没有丝毫怨言。为什么在工作的重压下,艾琳可以毫无怨言?因为在这一过程中,她感受到来自工作的成就感。米哈

伊·西卡森特米哈伊（毕生致力于研究高峰体验和巅峰表现）认为：

> 人类最好的时刻，通常是在追求某一目标的过程中，把自身实力发挥得淋漓尽致之时。

在调查案件真相和采集证据的过程中，艾琳的确将自身的实力发挥得淋漓尽致，强烈体验到受人尊重和被人需要的快乐。

在这种快乐情绪的推动下，艾琳的工作积极性明显高于常人。要证明P&E公司致人损害，必须首先证明它使用了六价铬。为了证明六价铬的存在，艾琳不辞辛劳地奔走于各个水源地：

- 出水口取水样；
- 污水口捞取死青蛙的样本；
- 工业废水口取水样。

艾琳的努力引起了P&E公司的恐慌，威胁她要小心，作为有3个孩子的单身母亲，没必要为了一个案子拼命。要换了别人，一般都会收手（为了孩子，也为了自己）。即便看起来很酷的男友，也被恐吓电话吓坏了，极力劝阻艾琳放弃调查。可对恐惧天生迟钝的艾琳，却以实际行动回了对方一记响亮的耳光。

为了弄清案件的真相，艾琳在几百户受害家庭之间来回奔走。经过两年的持续跟踪和调查，她不仅记得每个受害人的电话号码，并且能够准确说出受害人的病情。

不过，诉讼毕竟是专业技术活。想玩转诉讼，没有热情不行，光有热情也不行。案件调查越深入，艾琳越感觉到专业技术的重要性。光是侵权诉讼能否立案，就让她和艾德头疼不已。好在艾琳的

抓着死青蛙惊声尖叫的艾琳不幸福吗?恰恰相反,她很幸福。在努力工作的过程中,她获得了认同感——自我认同以及他人的认同。注意茱莉亚·罗伯茨的表演,她不仅非常善于演出那种咧嘴大笑的美国甜心,也能将泼辣的单身母亲演得入木三分,她也因在《永不妥协》中的精彩表演,荣获2001年奥斯卡最佳女主角奖。

前期准备工作充分,在将收集来的证据提交法庭后,深感不安的法官决定支持原告的请求。案件顺利立案。

 案件获得立案和诉讼获胜,基本是两码事,所以,立案的初战告捷让他们高兴不了多久。要想胜诉,需要克服的困难还很多,资金是首当其冲的难题。由于这是一个风险诉讼,前期成本都需要由艾德来支付。作为一个小律师事务所的老板,艾德财力有限。为了缓解资金压力,也为了获得专业律所的加盟,艾德引入了战略合伙人。

 战略合伙人精通环境侵权诉讼,他们的加盟带来了资金和专业技术,但这并未减轻诉讼的难度。战略合伙人建议采取直接诉讼的方式,以便迅速结案(集体诉讼的环境侵权案件涉及的人员过多,加之被告可能不停地上诉,类似的案件在获得判决前,可能会耗时十多年)。

P&E 公司的律师绝非等闲之辈，为了增加直接诉讼的难度，他们争取到法院的同意，将原告人数提高至 90%（在通常的案件中，一般是 70%）。也就是说，如果这个案件想以直接诉讼的方式进行，必须有 90% 以上的原告的书面授权。

640 多名原告的组成成分过于复杂，且对诉讼的结果抱有完全不同的期望。有的急需赔偿金（因为离死期不远），有的想搭便车（不需花费任何努力，就可以轻松拿到赔偿金），有的不同意艾德提出的诉讼方案（这些原告病症轻，为了获得更高的赔偿，希望选择通常的诉讼模式，即便等 10 年也在所不惜）。在原告各怀鬼胎的前提下，想争取绝大多数人的同意绝非易事。

好在艾德在律师界摸爬滚打了 30 来年，应付突发事件的经验丰富。当他向与会的原告指明利弊后，基于自己的最大利益，几乎所有与会的原告都签署了书面授权文件。但没有与会的原告也为数不少，共 150 户。

看到胜利曙光的艾琳又上路了，挨家挨户拜访、说服并赢得委托人的信任，获得他们的书面授权。在电影刚刚开始时，艾琳的直接和泼辣让她吃尽苦头。但随着剧情的发展，这种性格的优势渐渐凸显，帮助她赢得了委托人的信任。

在案件进入胶着状态后，艾琳赢得了关键证人的信任。关键证人负责销毁 P&E 公司的机密文件，他留下来的机密文件不仅可以证明总公司知晓六价铬存在的事实，并且还可证明总公司对当地居民健康的冷漠态度：

我们知道水中有毒，但最好不要将此事张扬出去。

对争取惩罚性赔偿而言，这个证据至关重要。当超级大公司为

了自己的利益而漠视、践踏他人的健康和生命时，法官很乐意启动惩罚性赔偿程序，如此一来，原告将获得超额的赔偿（其赔偿力度远远高于基本的侵权赔偿金）。在案件刚进入调查阶段时，P&E 公司准备拿几十万美元搞定蒙在鼓里的受害人。但当艾琳凭借一己之力刺破 P&E 阴谋的面纱后，P&E 的赔偿金额飙升至 3.3 亿美元。

在帮受害人讨回公道的过程中，艾琳的幸福感不再匍匐前行。工作上的优异表现不仅帮她改善了生活条件，而且也让老板乐于容忍她的冲动和口无遮拦。在获得认同感后，艾琳的幸福感获得了实质性的提高，如 B 图所示：

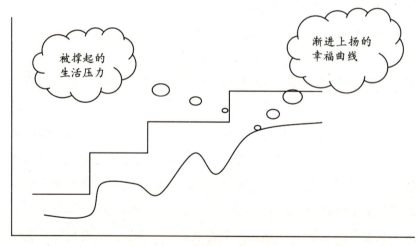

B 图

当然，艾琳努力的成效不可能立竿见影，而是呈阶梯式上升。随着压力减小，艾琳的幸福感日渐提升，成为渐进上扬的幸福曲线。

当艾琳的幸福感不断提升时，那个从小热爱写作的英国单身母亲也逐渐走出了失败的阴霾。她很穷，但并非一无所有。她有一台很旧的打字机和绝妙的写作灵感。在由失败堆积而成的艰难的现实世界里，她下定决心，重新开始构筑自己的人生。

和艾琳一样,她对失败和挫折也天然迟钝,但这并不意味着她不重视它们。事实上,失败让她更为清醒地认识了自己。在国际特赦组织总部,她遇到了很多极端的案例。到这里寻求帮助的人,很多是从极权国家逃出的异议分子,他们在本国遭受的不公正待遇的记录存档于国际特赦组织总部。当她阅读了那些受到不公正待遇的笔录后,夜里常常会做噩梦。

然而,在国际特赦组织总部,她也看到人类善良的一面。她参与其中的拯救活动,成为她生命中最令人振奋的经历之一。在之后的写作过程中,这些可贵的经历产生了积极的影响。在虚构的小说中,善与恶是对立的,但并没那么绝对。

她的首部小说完成了,不过,几乎所有英国重量级的出版社都不看好这部小说,婉拒了她的出版请求。无奈之下,她联系到一家小出版社。这家出版社抱着尝试的心态出了这部小说,结果很快便引起英国读者的热烈反响。不久后,这股阅读热情在全球散播开来。

在首部小说获得极大成功后,这位英国单身母亲写出了续集,读者一如既往地支持她。美国华纳兄弟影片公司看中了小说潜在的读者群,非常乐意花大价钱购买版权,拍成电影。小说一写再写,电影一拍再拍,演员一演再演,在她天才想象力编织的阴暗故事中,全世界的读者、观众不仅读到或观赏到精彩的故事,对人性也有了更深刻的认识(这得归功于她在国际特赦组织总部的工作经历)。

她的巨大成功引起了哈佛大学的注意。在2008年的毕业典礼上,她受邀作演讲。在和这些前程远大的大学毕业生分享人生经历时,她这样说道:

> 如果给我一个时间机器,我会告诉21岁的自己,个人的幸福建立在这样的认知基础上:生活不是拥有物品与成就的清单。

故事片《永不妥协》根据真人真事改编，说明幸福并非只存在于虚幻的银幕世界；《哈利·波特》看似纯属虚构，但写作思路部分来自作者罗琳先前的工作经历。我们很难说《哈利·波特》是一个讲述幸福主题的故事，但罗琳的经历本身，则和幸福的获得密切相关。她和艾琳一样，用顿感和执著，赢得了幸福。

根据真人真事改编的《永不妥协》的女主人公艾琳，用自己的双手开启了幸福的大门。

七部《哈利·波特》系列小说的作者罗琳，在别人讲成功时，她讲幸福。

很多人都分不清生活与清单的区别，但需要明白的是，资格证书、简历，并不等同于你们的生活。

在长达 20 分钟的演讲结束后，哈佛学子们报以经久不息的热烈掌声。

她是对的，生活不等同于清单上的成就。尽管她很成功，个人财富已经超越伊丽莎白女王，成为英国女首富，但她更看重的是生活的质量。在那次演讲中，她也特别提到失败的不快乐，以及正视失败所能产生的积极力量。对失败的钝感以及向失败迎头痛击，让她可以跌倒了再爬起来，完成自己心仪的工作——构筑《哈利·波特》系列小说。

对于她的名字和故事，我们并不陌生，没错，她就是 J. K. 罗琳。

P.S. 给同学们放这部电影的时候，有几个女生看到艾德的态度时，不禁暗自感叹，这样的老板太棒了（她们的感叹也许事出有因）。但很难说她们看到了重点。艾德之所以事事容忍艾琳，是因为她非常值得容忍，毕竟，很少有人能像她那么玩命工作。哪一个老板会不喜欢这样的员工呢？

减法比加法更能使灵魂成长。

——梭罗

如果我们要重新取得进步，我们必须重新为希望所支配。

——罗素

这才是生命的喜悦，那种为了源自真我的目标而奋斗的感觉。

——萧伯纳

肖申克里的救赎：
通往幸福之路的桥梁

1994年，湖北省京山县雁门口镇何场村一个叫佘祥林的村民，因杀妻罪被判入狱。在经历了长达11年的囚禁生活后，他的妻子重返人间。妻子奇迹般出现，意味着法庭的判决极有可能没有做到以事实为依据，以法律为准绳。

在人权观念渐进启蒙和法治建设日渐完善的2005年，这一事件引起了司法界大讨论。出狱后不久，佘祥林随即启动了国家赔偿的诉讼。这个证据清楚、案情简单的国家赔偿诉引起了全国人民的关注，最后，以佘祥林的胜利而告终。

佘祥林案之所以重要，是因为它推动了中国法治建设的进一步发展。与司法界围绕佘祥林案展开的讨论不同的是，佘祥林的不幸经历引发了我的思考：如果命运窃贼偷走你的人生，是不是一件很不幸的事？如果你还看重人之为人的心理疼痛感，那答案是肯定的。

佘祥林的沉冤入狱，和案件审理时"有罪推定"的不公程序有关。而在程序不公的前提下，被告人可能会成为屈打成招的牺牲品。但反过来，即便司法健全、程序公正，有时也很难保证结果的全然公正。程序公正的目的是尽最大可能地保护犯罪嫌疑人的人权，但这并不意味着程序不会犯错。

比如呢？

比如，在案情错综复杂的《肖申克的救赎》中，安迪的妻子及其情人双双被杀。当时，所有的证据都表明：凶手是安迪。在控诉中，检察官认为，这是一起令人发指的凶杀案。两人各中4枪，对于一把只能装6颗子弹的凶器来说，这意味着凶手安装了两次子弹，在杀害被害人后，继续安装子弹射杀被害人的尸体以泄愤。很显然，这绝非临时起意的义愤杀人，无疑是冷静和残忍的报复。

法庭无意宽恕丧心病狂的安迪，于是送给他两个终身监禁的判决（缅因州没有死刑，如果有的话，等待安迪的很可能是断头台或者电椅）。所以，在影片刚开始，还未来得及享受美好人生的银行家便沦为阶下囚，化身为肖申克监狱里的重刑犯。

当安迪抵达肖申克监狱时，摄影机正面拍摄了监狱的全貌。之后，摄影机越过城堡的顶端，鸟瞰监狱中的囚犯。在牢狱之灾开始时，导演就处心积虑地用镜头语言告诉你，这是一个守备森严的监狱，囚犯们再怎么绞尽脑汁，也休想插翅而飞。

让生性残暴的杀人犯在肖申克监狱里苦度光阴，这样的刑罚一点都不重。但经过法庭审判而被判处终身监禁的罪犯就一定是真凶吗？由于时光不可逆，我们无法重返案发现场，以探明究竟。因而，证据至关重要。在多数情况下，证据可帮助法官捉到真正的罪犯。但在某些特殊情况下，如山的铁证也可能犯错，比如，一系列巧合可能会让真正的凶手逍遥法外，而让无辜者成为替罪羊。

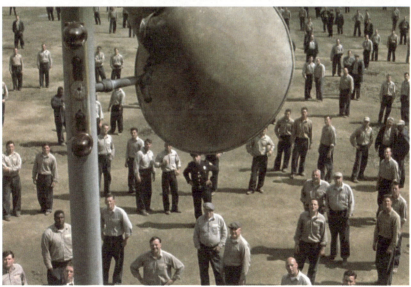

在表现监狱场景时,摄影师多次运用俯拍镜头。俯拍镜头除了可以让被摄的人和物显得格外渺小外,也可表示有某种超自然的力量从上方注视着人间所发生的一切。既然《肖申克的救赎》与救赎有关,那么用俯拍镜头来表现隐而不显的救世主的存在,再合适不过了。

在《肖申克的救赎》中,安迪刚好是被"不幸之石"击中的替罪羊。让这只替罪羊的不白之冤提前曝光,还是推迟揭晓,不同的导演会有不同的处理技巧。弗兰克·达拉邦特(《肖申克的救赎》的导演)选择了后者,并配合闪回的技巧,让故事的高潮如海浪一般,一波还未平息,一波又来侵袭。

为了增强故事的戏剧性效果,导演让案件的唯一证人汤姆·威廉姆斯揭发了案件的真凶,同时,在闪回的镜头中,真凶现身,亲口讲述了自己的罪行。

汤姆·威廉姆斯身陷肖申克(这是一种巧合),用乐观的心态来看待这一事件,安迪无疑是幸运的,意味着他有机会摆脱牢狱之灾。但不幸的是,狱长根本没想给安迪翻案的机会。面对这个知情太多的人(安迪是狱长的会计师,掌握了与他相关的贪腐资料),狱长无意放虎归山。

在监管乏力的肖申克,要成就一个人,比登天还难,可要毁掉一个人,却易如反掌。精于算计的狱长当然知道,这场博弈的最佳策略是让汤姆人间蒸发。为此,狱长精心安排了一场神不知鬼不觉的谋杀。从表面看,汤姆越狱了。狱警精准的狙击变得合理且合法,身中3枪的汤姆死有余辜(这说明,如山的铁证也可能撒谎)。

作为资本世界的佼佼者,安迪不可限量的人生先是毁于证据的随意排列组合,接着又毁于狱长的肆意扼杀。从银行家到阶下囚的陡转直下,让安迪难以缓过神来。和他娴熟玩转的金融界完全不同,肖申克是阴暗现实的集大成者。在凶狠、视生命如草芥的狱长和狱警的监控下,犯人的一举一动都无所遁形。此外,"三姐妹"(三个拉帮结伙的同性恋狱友,值得注意的是,监狱的性压抑使他们成为临时的、选择性的同性恋)对安迪垂涎已久,早想对他下手。安迪的反抗并非没有效果,付出的代价却是间歇性的伤痕累累。

在人生的各个时期，大多数人都会升腾起"人生不如意事十之八九"的感慨。但像安迪这般背运的极端案例，却不太常见。更何况，这个寡言的银行家被判处2个终身监禁，这意味着他没有机会获得假释。假释是一个相对人道的罪犯改造制度：

> 监狱中的罪犯服刑一段时间后，在满足某些条件的情况下，可以获准提早释放，但释放后一定期间内必须接受司法机关的监视，如果违反相关规定，将被取消假释资格，重新投入监狱。

假释是有条件的提前释放，这一制度设计的目的是让社会危害性小的罪犯提早回归和适应社会，以便重新做人。我们很难说，这是一种糟糕的制度设计。至少，假释包含着对罪犯基本的人道关怀。但为何在获得假释后，年迈的布鲁斯非但没有欣喜若狂，却意图伤害一个年轻的狱友，以便将这可怕的牢底坐穿？

尽管假释制度的理论基础无懈可击，但现实之树才始终常青。现实的情况和狱长在媒体上的激昂陈词——用仁义道德改造罪犯——正相反，肖申克监狱的管理充满着血腥和肮脏的东西。在阳光照射不进的肖申克，长期与社会隔绝消解了布鲁斯的适应力，漫长的牢狱之灾消磨了他的意志力。面对一个无从想象的新世界，布鲁斯唯有战栗和恐惧。

在恐怖阴影的笼罩下，布鲁斯的担忧变成了现实。这个世界急匆匆地奔向未来，无法适应的布鲁斯只得匆忙挥手拜别。讽刺的是，对自由可望而不可即的安迪连假释的机会也没有。他的未来很好预期，肖申克将成为他人生旅程的终点。国家机器剥夺了安迪终身的自由，和别人相比，他更有消极遁世的理由。但他没有，即便在毫无希望可言的肖申克，安迪的行为也很积极：

与对自由充满恐惧的布鲁斯相比,身陷肖申克的安迪却显得气定神闲。自由分为身体自由和精神自由。肖申克通过剥夺狱友们的身体自由,进而剥夺了他们的精神自由。安迪则不同,肖申克限制不了他的精神自由,这让安迪显得卓尔不群。

➢ 为狱警合理避税，条件是让狱友们喝到冰镇啤酒；

➢ 每周持续给州议会写信，说服议会给监狱拨款，改造和扩建监狱图书馆；

➢ 冒险进入狱长的办公室，让《费加罗婚礼》响彻天际；

➢ 教汤姆识字。

单独来看，这些行为并没有多大的建设性。但如果坚持19年，量变的雪球将引发雪崩般的质变。在密不透风的牢房中，安迪用啤酒、书、音乐和知识推开了一扇窗。一旦窗打开，自由世界的风便可吹进来。从这个意义上来讲，安迪是现代版的普罗米修斯。在只散播恐怖、灭绝希望的肖申克洞穴深处，他盗来天火，点燃了狱友内心深处的希望。

起初，这点希望的火光如夏夜里的萤火虫，微茫且不成规模。但在安迪的坚持下，在自由世界微风的吹拂下，希望之火越烧越大。到了后来，春风吹又生的迹象越来越明显。比如，在安迪成功改造的图书馆里，狱友们或读书，或下棋，或者听音乐……

在肖申克恐怖洞穴的深处，安迪之所以可以成为镇定而可信的指挥，是因为他不仅凭本能把握希望，而且靠直觉拥抱希望：

记住，希望是好事，也许是人间至善，而且美好的事物永不消失。

正是在美好事物的指引和激励下，安迪才可以在肖申克不幸的沼泽地里如履平地。正因为安迪的表现如此与众不同，作为狱友的瑞德（也是故事的讲述者）才能察觉到安迪强大且自由的灵魂：

很少有监狱可以看到如此生机盎然的景象,安迪改造肖申克的理念——引入希望,而非植入恐惧——被实践证明是成功的。

作为故事的讲述者,瑞德在《肖申克的救赎》中起到了起承转合情节的作用。

> 在肖申克的恐怖洞穴中闲庭信步；
> 借助脑中的音乐与孤独和恐惧对抗；
> 扭转颓势，赢得狱友和预警的尊重；
……

尽管安迪适应力超强，但这不代表他安于现状。沉冤不得雪、自由被剥夺、与贪腐之徒狼狈为奸……极端的生存现状束缚了安迪的生命热情。在肖申克盐碱化的土壤里，生命热情灌溉不出参天的幸福大树。唯一能够重燃生命热情的方法是化天险为通途，打开通向自由世界的大门。

在影片的开头，导演便用各种仰拍、俯拍和全景镜头语言暗示观众，肖申克的天险是插翅难飞的"蜀道难"。在这场没有后援的战斗中，安迪只能孤身作战。但在希望萤火的激发下，安迪灵巧地周旋于各色人等之间，赢得了广泛的信任和尊重，从而扭转了开场的颓势，为最终的逃出生天打下了坚实的基础。

对故事本身感兴趣的观众大可留意本片的编剧技巧，他们一路小心埋下多条线索。如果考虑到《肖申克的救赎》是站在巨人肩膀上的精心之作——本片改编自史蒂芬·金的同名畅销小说——那么，一切让人叹为观止的叙事技巧都显得易于理解。

为了让影片的高潮如潮水般阵阵袭来，导演再次运用闪回技巧。某一天清晨，监狱开始清点犯人人数，安迪的牢房内空无一人。气急败坏的狱长亲临现场，无意中发现了越狱的玄机：在那张巨幅明星海报的后面，隐藏着安迪19年打磨的杰作——一条悠长的逃生通道。配合瑞德简短的旁白，真相逐渐显山露水。

安迪用一把小铁锹、三张明星海报（丽塔·海华丝、玛丽莲·梦露和瑞切尔）和19年的坚持，终于打通了迈向自由世界的大门。只

是，在进入自由世界之前，他必须爬过一条长达500码（457.2米）的污水沟。尽管恶臭的污水让安迪不停地作呕，但他没有停止向前爬行。肖申克的恐怖让他更深刻地理解了自由的可贵，以及获得自由需要付出的代价。

当他最终爬出污水口时，刚好落到一个雨水积成的浅水塘中。稍事休息的安迪缓缓地从水塘中站起来，这时，镜头不断向上拉伸，继而以垂直的角度俯拍安迪。在通常的镜头语言中，俯拍镜头通常会让被摄物显得更渺小、更无助，但导演在此处却背离常规地运用俯拍镜头，以表现安迪摆脱极端环境后的如释重负。在高速摄影的镜头中，清晰可见的雨滴落下，洗去了安迪一身的泥污，还他清白洁净之身，与此同时，安迪内心的幸福感不受重力法则控制地飞向黝黑的天际。

重获自由后的安迪化身为史蒂文先生（为了帮狱长洗黑钱，安迪利用国家体制的漏洞，凭空捏造出来的透明人），取走了狱长十多年来的非法所得，并顺手把狱长的犯罪证据寄给了报社。在影片结束之际，精于法律的狱长知道自己的收场会过于惨淡，只得饮弹自尽。

在狱长饮弹自尽时，身为自由人的安迪却开始了迈向芝华塔尼欧的幸福旅程。当安迪穿着白衬衫，坐在敞篷跑车里享受自由世界的微风时，我们由衷地替他高兴。安迪终于收获了可望而不可即的幸福。和安迪朝夕相处了19年的瑞德明白，这可望而不可即的幸福来得有理有据，却并非常人所能获得：

> 他走了，有时令我伤感，有的鸟毕竟是关不住的，他们的羽翼太光辉了。当他们飞走后，你会由衷地感到骄傲。然而，你得继续这乏味的生活。我真的怀念我的这个朋友。

重获自由的安迪。

失去后重新获得的自由更珍贵,安迪在芝华塔尼欧尽享自由。

经过19年的观察,瑞德准确把握了安迪作为强者的气魄,这种气魄由内而外散发出来,产生了令人炫目的光晕。也许正因为此,瑞德才觉得他的羽翼光芒夺目,不可逼视。

恐怖的肖申克和充满自由、阳光的幸福之地之间,横亘着一条深渊。要搭建一条通往幸福之地的桥梁(如A图所示),并非不可能,但也绝非易事。

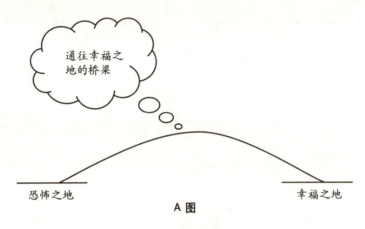

A 图

想完成这一浩大工程,我们还需配备蓝图、砖石和水泥。安迪的经验告诉我们,在没有神迹出现的现实世界里,没有为我们提供专业设计图纸的设计师,也没有出售特制砖石和水泥的专卖店。为搭建通往幸福之地的桥梁,我们需要反诸自身,找到这些基本的配件。在《肖申克的救赎》中,安迪的配件是:

> ➢ 闪烁的希望之火;
> ➢ 天才的想象力;
> ➢ 坚定的执行力。

在希望之火的照耀和指引下,安迪将天才的想象力一以贯之地

坚持到底，最终搭好通往幸福之地的独木桥，并踏上了一马平川的快乐旅程。对所有身陷恐怖之地的人来说，安迪三位一体的配件必不可少，否则，在通往幸福的路程中，随时可能坠入万丈深渊。

正因为意识到恐怖之地和幸福之地横亘着深渊，安迪才为瑞德重新规划了人生。获得假释后的瑞德和布鲁斯一样，由于欠缺必要的适应力，几乎一头栽进深渊。安迪的规划重新点燃了瑞德的希望之火，在这点星火的照耀下，瑞德的想象力回来了（具体表现为对芝华塔尼欧的向往），并转换成具体的行动力（违反缅因州的假释条理，涉险逃亡芝华塔尼欧）。坐在长途汽车上的瑞德像个小孩一样，对未知的世界充满了好奇和憧憬：

> 我激动得坐不住，不停地想。自由人才会这么兴奋吧。踏上未知旅程的自由人，我希望成功越界，我希望见到老友并和他握握手，我希望太平洋的海水如梦中一样蓝，我希望……

按照墨西哥人的讲法，芝华塔尼欧的意思是没有回忆的地方。而按照安迪的重新设计和规划，芝华塔尼欧变成了一个没有痛苦回忆的幸福之地。当瑞德最终抵达芝华塔尼欧时，安迪正在海边等候久别的老友。安迪在肖申克中所希望的生活，正以现实的图景展现在瑞德眼前，一点都没走样……

在《肖申克的救赎》中，安迪是一个榜样，他所展现的，并非如帕斯卡所言的"人是脆弱的芦苇"的命题。人，当然是脆弱的芦苇，但与此同时，包裹在这根脆弱芦苇深处的灵魂，有可能无比高贵。尼采深知高贵、英勇灵魂的可贵：

> 谁放弃战斗，他就是放弃了伟大的生活……在许多场合，"灵

魂的宁静"只是一种误解，是不会给自己诚实命名的别的东西。

外表的安静遮掩了安迪内心的骚动——精致而优雅的骚动，这种外表的欺骗性常常让人做出错误的判断。瑞德就是因为这种先入为主的判断而在赌局中痛失了两包香烟。可当瑞德日渐触碰到安迪内心的骚动时，才深切感知安迪灵魂的光芒万丈。

每一个向往自由的心灵，都常常希望能长出一双翅膀，来阻止不受控制的下坠。片中的主人翁安迪就有这样一双翅膀（左翼是想象力，右翼是行动力，希望是指南针），虽身陷万丈深渊，却神游万里之外。他是人间的精灵，本不该出现在罪恶丛生、恐怖蔓延的人间地狱。但意志往往和命运背道而驰，我们都有良好的意愿，结果却往往无法控制。

安迪是被驱逐出伊甸园的天使，带着与生俱来的原罪烙印。为此，他接受了人间的审判，也经过了良心的拷问，最后乘着希望之舟，远离此岸。自 1994 年以来，作为一个活在银幕上的人物，安迪一直温暖着我们的心灵。当有一天你不慎跌落深渊的时候，耳畔也许会响起他的声音：

你是对的，得救之道就在其中。

每当有机会重看《肖申克的救赎》，我总会情不自禁地想起佘祥林。他不幸的个人遭遇令人感慨，生活在突发事件继起的现实世界，我们需要多多益善的好运，以避开不幸的突然拜访。而《肖申克的救赎》中的安迪却告诉我们，只要希望的火种不灭，加上想象力和执行力的双翼，那么，飞往幸福之地的航班迟早都能起航。

P.S. 以前有一个很要好的朋友,因为看了《肖申克的救赎》,觉得当会计师很拉风,就报考了注册会计师,准备以此作为自己的职业。尽管他后来的人生和当初的设想稍有不同,但电影对人所能产生的影响,由此可见一斑。

爱的欢乐寓于爱之中,享受爱情比唤起爱情更令人幸福。

——拉罗什·福科

起先的冷淡,将会使之后的爱更加热烈。

——莎士比亚

时间河流里的漂泊爱：
幸福的赋值法

酷暑来临前，曾去北京，免不了要见见朋友。那天，在颐和园西堤旁的座椅上，和一女友呆看荷花。正午过后，日头正猛。好在北京的天气自有其可爱之处，如在树荫下，便可贪享片刻微凉。这位女性友人不喜欢咖啡馆，她是真心实意地热爱大自然的一草一木。

在片刻寒暄后，女友自然而然地带出了有苦难言的感情生活。她和我谈这些闺蜜聊天内容，有点不大合适。可能她没有特别要好的女性朋友，即便有，也许要强的她也不愿意向其倾诉。万般无奈之下，只好勉为其难地选择我这个不合格的听众。

她长得很漂亮，基本符合昆德拉对美貌的界定——中庸得缺乏诗意。上帝没有在她脸上恶作剧，结果她成功嫁给了一位富商（不好看，但踏实精明的低调者）。按照她婚前的设想，婚后的生活应该如 A 图所示：

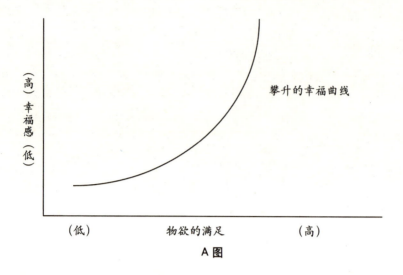

A 图

在婚后最初的一段时间里,女友的确感受到幸福感飞升带来的喜悦——告别了过去的简朴生活,轻松享有富足的物质生活,悠闲地俯视尘世间为生活奔忙的小蚂蚁们。

但当丰裕的生活日渐变得平淡乃至麻木后,奢侈品带来的喜悦感骤降,幸福感也随之骤降,如 B 图所示:

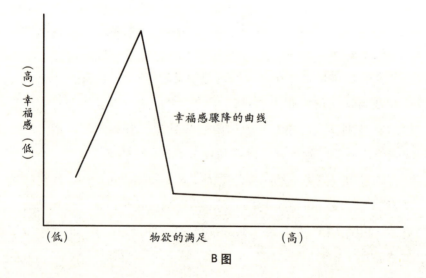

B 图

随之而来的是：婚姻沦为沉重的负担，家从温馨的想象共同体蜕变为令人窒息的牢狱，女友只好逃回办公室，逃往颐和园……

当女友慌不择路地出逃时，《时间旅行者的妻子》里的克莱尔正奔跑在美得妙不可言的树林中。那应该是秋日的午后，大自然正毫不吝惜地把它的色彩统统挥霍殆尽。

和女友一样，克莱尔对大自然同样兴趣盎然。观众初见克莱尔时，她正一手提着一个黑色的纸袋（高档时装袋，暗示克莱尔富足的家庭背景），一手抱着猩红色的野餐毯，在低矮的丛林中飞驰（对于一个年龄那么小的女孩来讲，这样的奔跑速度的确算得上飞驰了）。

上图中，小克莱尔匆忙跑向丛林中的开阔地，以躲避日常生活中的不幸；下图中，成年后的克莱尔也匆忙跑向丛林，以尽快赶到幸福的开阔地。在不同的时刻，不同时空中的亨利都会回流到克莱尔身边，这便是两人的幸福时光。

为捕捉克莱尔的运动,摄影机从侧面跟拍克莱尔。侧面跟拍常常会造成这样一种效果:观众不知道克莱尔从哪里来,要到哪里去,不过,观众可以借由克莱尔的运动,看到一闪而过的背景画面。通过克莱尔的运动,观众顺便移步换景地领略了大自然的美景。

克莱尔跑那么快,除了对大自然抱有兴趣外,还另有一个重要原因:逃离家庭的桎梏。父母不睦,父亲常年忽视她,逼迫克莱尔逃离那个看似舒适的金丝鸟笼。

当女友谈及自己的不幸人生体验时,我自然而然地想起了克莱尔:她们的逃亡具有某种程度上的相似性,两人都慌不择路地逃离了令人窒息的家庭生活。在压力面前,人的本能反应是逃跑。所以,女友选择了颐和园,而克莱尔选择了丛林深处的开阔地。

将大自然作为压力的缓冲带,不得不说是一种明智的选择。即便无人陪伴,大自然也是舒缓紧张神经的好去处。

在那个晴秋的午后,当克莱尔急速奔向草坪时,亨利正借着"慢性时间错位症"的助推力,驶入克莱尔生命的河流里。在缓缓流淌的时间河流中,克莱尔打捞起这叶涉险而来的纸舟。从此,克莱尔成了亨利生命旅程中最美妙的归宿,无论在过去、现在还是未来的每一个时间点上,亨利都可能以本人不能控制的方式溢出正常时空,漂流到克莱尔的身边。

从那时起,克莱尔就习惯了神秘的时间旅人的来访。所以,当她长大成人,在图书馆邂逅亨利时,眼中满是幸福的泪水。可此时的亨利还不知道,这个初次邂逅却眼含泪光的女孩,就是自己在未来岁月里不间歇地穿越破碎时空,将其守护到底的全部理由。

这是一段很奇妙的爱恋。当克莱尔还是小女孩时,未来时空里的亨利就不停地逆行回到过去的时空和她相遇。正因为如此,现在时空里的亨利对克莱尔与其首次邂逅后表现出的激动之情大感不解。

尽管亨利有些摸不着头脑，但他还是相信了克莱尔的言说。借助克莱尔的回忆，他逐渐了解自己非如此不可的使命：穷其一生，反复出现在克莱尔现时时空的生命河流中，以唤醒克莱尔的幸福感。用亨利自己的话来讲：

总有一个大事件拽着我，反复回到同一个地方。

这个大事件就是克莱尔，身处不同时空中的亨利总会顺流或逆流至克莱尔的生命河流里。

正是由于时空关系过于混乱，亨利的好奇心才无法止息。他总想知道，在未来的某个时刻，自己做了怎样的漂流，回到了克莱尔过去的岁月河流里。克莱尔从不拒绝亨利的好奇心，她的回忆如同一个微波炉，把这奇妙而特别的爱，一次又一次地加热、升温。

相较于生活在单维时空里的克莱尔，身处多维时空的亨利显得异常繁忙。随着克莱尔逐渐长大，过去和未来时空里的亨利相互配合，错落有致地出现在克莱尔生命河流的不同时间点上。

亨利的突然出现或消失，有时会给克莱尔带来意想不到的惊喜。比如，在婚礼现场，由于过于紧张，亨利溢出了正常的时空，这意味着克莱尔可能错过一个完美的婚礼。这时，未来时空里的亨利及时出现在婚姻殿堂的长廊尽头，微笑着等待克莱尔向自己走来。晚宴时，和克莱尔共舞的，又换回了现在时空中的亨利。

当然，时间错位症有时也会给克莱尔带来突如其来的哀伤。比如，为了避免克莱尔受慢性时间错位症的伤害，亨利不想要小孩。特别在第一胎流产后不久，亨利瞒着克莱尔做了结扎手术。克莱尔成为母亲的愿望落空，这让她连续好多天都不想和亨利说话。

在克莱尔忧愁之际，过去时空的亨利顺流而来，安慰克莱尔，

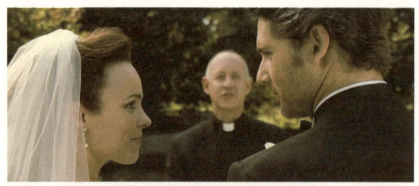

在结婚仪式上（上图），未来时间里的亨利逆流而来，给克莱尔一个了无遗憾的婚礼；在婚宴上（下图），现在时空里的亨利和克莱尔共舞。和一个慢性时间错位症患者恋爱和结婚，生活中会出现意想不到的惊喜。

并让克莱尔获得了身为人母的机会。女儿阿尔巴的顺利降生，给家庭生活带来了新的喜悦。小阿尔巴继承了父亲的天赋，年纪小小的她，不但可以如同父亲一般，在时间河流里徜徉，而且可以控制时间旅行的维度。

这个进化版的小阿尔巴，在父亲的某次时间旅行中告诉亨利，他将在自己 5 岁时死去。死神逼近，意味着亨利的时间旅行受到严重威胁。

离别，永远是一个哀伤的话题。永不迟到的死神如期而至，亨利不幸中弹，躺在血泊中（克莱尔的父亲在一次狩猎中向一只梅花

鹿开枪,那时亨利刚好溢出正常时空,挡在梅花鹿前)。这叶被时间漩涡吞噬的纸舟,任克莱尔如何呼唤,也无力从时间的深渊中返航……

　　本以为这个故事会就此打住,留给观众一个充满叹息的结局,令人惊喜的是,故事还在继续。在亨利离去的岁月之河中,克莱尔和小阿尔巴的生活中仍然充满了等待与惊喜。还是在一个阳光明媚

小阿尔巴不仅继承了父亲时间旅行的异禀,而且继承了母亲的美丽。在上图中,克莱尔在现在时空中邂逅亨利时,眼神中充满了怀疑、惊讶和惊喜。在下图中,小阿尔巴在未来时空中遇见父亲,眼神中充满了惊讶和喜悦。

的午后，在鲜花盛开的旷野里，亨利从过去的时间之河中溢出，来到了未来的时空里。

这时，那个熟悉而又感人的场面重现了。已经身为人母的克莱尔，如同6岁那年一样，穿着漂亮的衣裳，在鲜花盛开的旷野里奔跑。她知道，在现世生活的某个时刻，亨利会不期然地到来。一切并没有改变，从6岁开始的循环，会一直继续下去……

在观看《时间旅人的妻子》时，观众可能会觉得这是一个很劳累的故事。从6岁开始，克莱尔便不断地在丛林中来回穿梭，只为和未来或者过去时空里的亨利见上一面。在注重效率的现代社会，这样的等候似乎并不值得，因为这意味着克莱尔可能会错过了其他的纸舟。

当克莱尔固执地等候亨利时，毫无选择可言的亨利正在时间旅行中一路狂奔。由于亨利既控制不了时间旅行的时机，也带不走正常时空中的衣裤，所以旅行的途中毫无快乐可言：

> ➢ 被迫盗窃——为了找到衣裤遮羞；
> ➢ 惨遭逮捕——因为盗窃；
> ➢ 与人打斗——穿女装被同性恋搭讪；
> ……

在注重回报的观众眼中，亨利的行为近乎痴傻：为了一段算不得惊天动地的爱情而耗尽一生，代价实在过高。最不划算的是，时间旅行先是使亨利失去了双腿——对一个必须不停奔跑的时间旅行者来说，这是很残酷的事情，之后还因此丧了命。

不过，注重成本与效益的观众忽略了一个重要的因素：相逢带给亨利和克莱尔的狂喜与宁静。《时间旅行者的妻子》的精巧在于，

它用一整部电影强化了这样一个古老的主题：幸福是对重复的渴求。

《时间旅行者的妻子》中的亨利和克莱尔，看起来很幸福。这并不意味着他们在日常生活中没有争吵，不存在摩擦。亨利和克莱尔在婚后的生活中，也曾为各种问题发生过争吵，但这并不重要，重要的是充实感的细水长流。

他们靠什么来维持日常生活中的充实感？

靠赋值。

一段感情都像一个篮子，一开始，里面空无一物。只有当事人不断为情感和婚姻生活赋值，篮子里的东西才会越来越多，慢慢充实起来。在现实生活中，这样的赋值其实一点都不困难，比如：

> ➢ 一顿精心准备的晚餐；
> ➢ 一件别致的礼物；
> ➢ 一次惬意的远足；
> ……

尽管这些赋值非常简单，也易于执行，但精于成本计算又耐心全无的诸多现代人，往往并不在意。"我觉故我在"的风气培养了许多人的速食情感态度，过度强调效益，结果连简单的情感赋值行动都懒得展开，也就难以获得持续的充实感和幸福感。

相较于灰色的现实，影像世界显得五彩缤纷。编剧借助想象力（电影根据奥黛丽·尼芬格的同名畅销小说改编，编剧其实站在了巨人的肩膀上），创作出超越现实生活的种种不可能。更为重要的是，编剧再现了赋值的重要性。这些赋值的过程，体现在精巧的剧情编排中：

➢ 场景一：克莱尔6岁时，成年的亨利首次出现在她的生命河流中；

➢ 场景二：初次见面后的次周周二，亨利再次出现；

……

➢ 场景N：克莱尔18岁时，亨利再次回到她的生命河流里；

➢ 场景N+1：克莱尔与亨利首次在正常的时空里相遇。

如果说亨利是用穿越来为情感赋值，那么克莱尔则是用等待来为情感赋值。亨利的赋值积极主动，克莱尔的赋值消极被动。这种互补的赋值结合在一起，产生了美妙的化学反应——在静止的时间河畔，亨利和克莱尔流连忘返，以至于忘记了时空的存在。

正是由于亨利和克莱尔不断赋值，承载情感的篮子才变得越来越沉。沉甸甸的情感像一个砝码，将位于天平另一端的幸福感高高跷起，如C图所示：

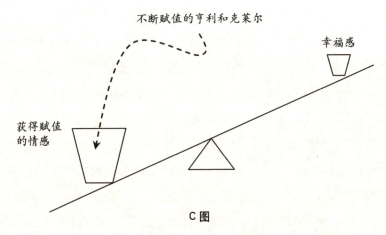

C图

随着赋值活动的持续展开，亨利和克莱尔的幸福活力因子不断迸发，两人的幸福感一直处于罕见的高位。顺理成章的结果是，两

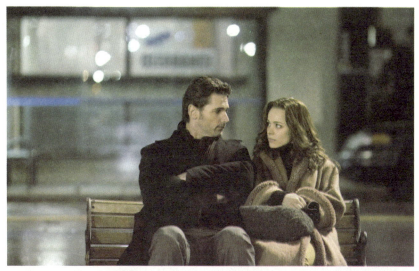

懂得为情感和婚姻赋值的亨利和克莱尔注定会获得幸福。在循环的时间河流里，他们的幸福感一直持续着。两幅图中，亨利和克莱尔彼此凝视，这不仅是爱情的表情，同时也是幸福的表情。

人的情感、婚姻生活得以可持续发展。对于充实和幸福之间的隐秘关联，我们可以借用昆德拉的观点：

> 也许最沉重的负担同时也是生活最为充实的一种象征，负担越沉，我们的生活也就越贴近大地，越趋近真切和实在。

负担越沉（充实感的表征），幸福感就越足。沉重的负担来自哪里？来自不断地赋值。

在赋值行为的支撑下，亨利的时光穿梭之旅因克莱尔的存在变得充满意义；而在时间河畔等待的克莱尔，也因亨利的到来充盈着真切和实在的喜悦。

与亨利和克莱尔美妙的赋值相比，女友和她的丈夫刚好站在了反面，结果婚姻生活出现了前所未见的危机。

婚姻生活中缺少必要的赋值，也就容易缺少幸福感，这一点也被昆德拉准确洞见：

> 相反，完全没有负担，人变得比大气还轻，会高高地飞起，离别大地亦即离别真实的生活。他将变得似真非真，运动自由而毫无意义。

缺乏分量的婚姻生活变得很轻，完全压不起天平另一端沉甸甸的幸福感，如 D 图所示。

在情感、婚姻关系中，获得幸福的方法有限，唯有双方心有灵犀地赋值，方能保证幸福的保值和增值。为了物欲的满足，女友仓促间做出了选择。而选择一经做出，她才发现，选择的代价过于昂贵，需要耗尽几乎所有的幸福钱币。

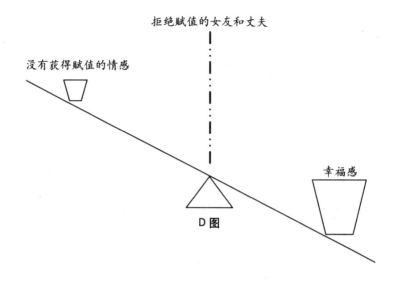

D 图

电影中表现的幸福太过完美，以至于我们不敢相信，这样的幸福是否会发生在现实生活中？是的，电影难脱虚幻，现实生活中的情感的确很难以亨利和克莱尔的方式重现。但这并不意味着幸福可望而不可即，只要方法得当，人们仍然能够收获属于自己的幸福，现实生活中的许多恋人和夫妻便是如此。方法之一，当然是坚持不懈地赋值、赋值、再赋值。

P.S. 细水长流，并不是说只要细，就能长流，重点是有没有水。有了水，方能有细和长流的互动关系。